高等院校人文素质教育课程规划教材

硬笔书法实用教程

主编　王贤昌

清华大学出版社
北　京

内 容 提 要

　　本书共八章，内容涵盖汉字与书法、硬笔书法常识、楷书书体概述、硬笔楷书笔画、硬笔楷书偏旁部首、硬笔楷书间架结构、硬笔楷书章法布局和硬笔书法作品欣赏。全书结构完整，文字简洁，讲解清晰，引导读者从实用走向艺术的殿堂。通过本书的学习，读者可以初步掌握从书写到书法的知识体系，同时也能显著提高其欣赏水平和审美能力。

　　本书内容丰富，讲述生动，既可作为各类院校学生学习书法的通用教材，又可作为广大书法爱好者的参考用书，是书法学习者的良师益友。

图书在版编目(CIP)数据

硬笔书法实用教程 / 王贤昌主编. —北京：清华大学出版社，2018 (2022.7 重印)
(高等院校人文素质教育课程规划教材)
ISBN 978-7-302-51510-4

Ⅰ. ①硬… Ⅱ. ①王… Ⅲ. ①汉字－硬笔书法－高等学校－教材 Ⅳ. ①J292.12

中国版本图书馆 CIP 数据核字(2018)第 243931 号

责任编辑：陈晓梦　李玉萍
封面设计：王雁南
责任校对：王　倩
责任印制：丛怀宇
出版发行：清华大学出版社
　　　　　网　　　址：http://www.tup.com.cn, http://www.wqbook.com
　　　　　地　　　址：北京清华大学学研大厦 A 座　　　邮　　编：100084
　　　　　社 总 机：010-83470000　　　　　　　　　邮　　购：010-62786544
　　　　　投稿与读者服务：010-62776969, c-service@tup.tsinghua.edu.cn
　　　　　质量反馈：010-62772015, zhiliang@tup.tsinghua.edu.cn
印 装 者：三河市龙大印装有限公司
经　　销：全国新华书店
开　　本：185mm×260mm　　印　张：9.5　　　字　　数：219 千字
版　　次：2018 年 10 月第 1 版　　　　　　　印　　次：2022 年 7 月第 8 次印刷
定　　价：36.00 元

产品编号：081609-01

序

中国书法历史悠久，被誉为"无言的诗、无形的舞、无图的画、无声的乐"，是中国文化艺术的结晶和东方文明的重要象征。追寻五千年书法发展的轨迹，我们清晰地看到它与中国社会的同步发展，强烈地反映出每个时代的精神风貌。

作为中华文化的灿烂之花，书法是我们民族永远值得自豪的艺术瑰宝，更有学者如丰子恺先生等认为书法是中国艺术的最高代表。它具有其他艺术无法比拟的深厚群众基础和艺术魅力。中国书法点画讲究藏头护尾、虚实相间、奇正相生，墨法讲究浓淡有序、润燥相宜、骨肉不离；章法讲究首尾照应、疏密相间、大小错落。这些都使书法带上了强烈的艺术色彩，使其成为人类文化宝库中熠熠闪光的明珠。

然而书法这块艺术瑰宝在当下的中国却日渐黯然落寞，究其原因有两点：一是科技的发展削弱了书法教育。随着电子科技的发展，尤其是电脑的普及，手写进一步被弱化、被冷落，丧失了其艺术性.二是受畸形应试教育和功利求学思维的影响，书法成为"鸡肋"课程。

在这种背景下，在大学开设书法课程，进行书法教育具有十分独特的价值和意义。这是因为进行书法教育不仅有助于培养学生的综合能力和综合素质，而且有助于提升学生的审美情趣和文化修养；更有助于塑造学生的健全人格，增强学生的核心竞争力，从而促进、实现学生全面、自由的发展。

王贤昌是北京科技职业技术学院的专职书法老师，钟情并长期沉浸书法研究与教学，其书法课程深受广大师生的喜爱，并取得了良好的教学成果。许多学生在其影响下，已经把练习书法、欣赏书法作为生活、学习中的重要一部分，并在各级各类比赛中获奖。为了进一步促进学生全面、自由的发展，王贤昌老师在繁重的教学工作之余，从学生的实际出发，对过去几年的书法教学进行了认真的研究与总结，撰写了这本《硬笔书法实用教程》。本教材具有内容翔实、结构完整，注重实践、兼顾理论，图文并茂、资源丰富，体例新颖、模块多元，随扫随看，奇妙无穷等特色，是一本十分实用的硬笔书法学习教材。

周孟奎

2018 年 9 月

编者的话

中国书法，源远流长，辉煌而奇特，它是中国文化艺术的结晶，承载着中华文化的深厚底蕴，与中华民族的内在精神血脉相连。在书法中，楷书是最重要的书体，也是正式场合使用最多的字体，有"工书者不精小楷，不能称书家"的说法。学习楷书还有助于培养严谨的学习态度，并提高观察能力、分析能力和运用能力，练就扎实的基本功，对于其他学科的学习也大有裨益。同时，硬笔书法，由于其书写工具使用广泛、携带方便、书写快捷，已经成为现代社会中最具有广泛群众基础的一朵艺术奇葩。

随着电脑的广泛应用，现代社会已经进入了数字媒体的新时代，键盘输入几乎代替了传统的书写，人们动笔的机会越来越少，致使社会各阶层的书写水平越来越低，写字普遍不规范，让人难以识别，尤其是硬笔书法，着实令人担忧。

为贯彻落实《国家中长期教育改革和发展规划纲要（2010—2020年）》，适应新时期全面实施素质教育的要求，继承和弘扬中华民族优秀传统文化，教育部先后印发了《关于中小学开展书法教育的意见》和《中小学书法教育指导纲要》，文件自印发以来，书法教育在各地中小学蓬勃开展，各地在书法课程的安排、书法教师队伍建设、保证条件的提供等方面做了大量的工作，一些学校还专门设立了书法教室。这充分反映了国家对加强书法基础教育和繁荣书法艺术的重视程度，为传承优秀文化，推进书法教育健康发展提供了制度保障。

基于此，笔者考虑到硬笔书法课程的现状，针对普通高校、职业院校师生及所有硬笔书法初学者，撰写了这本《硬笔书法实用教程》。其内容既包括书法基础理论知识，又有实操性很强的笔画、偏旁部首、间架结构部分的训练。通过这种针对性的教学，使学生了解书法艺术的发展历程、特征和规律，有效地引领学生提高认识，积极主动参与训练，掌握书法基础知识和基本书写技巧，使汉字书写规范化，能够练就一手过硬的楷书基本功。

具体来说，本书主要具有以下特点：

1. 内容翔实，结构完整

本书共分为八章，分别讲述了汉字与书法、硬笔书法常识、楷书书体概述、硬笔楷书笔画、硬笔楷书偏旁部首、硬笔楷书间架结构、硬笔楷书章法布局和硬笔书法作品欣赏。内容既包括基础的理论知识，又有具体的基本技法和书写技巧，同时还涉及书法欣赏，从理论到实操再到欣赏、创作一脉相承，使学生系统性地了解、掌握硬笔书法的相关知识。

2．注重实践，兼顾理论

本书从实用性出发，详细讲述了硬笔楷书的基本笔画、偏旁部首和间架结构的书写技巧，让学生在实践中牢固掌握知识。本书从汉字与书法的关系讲起，过渡到硬笔书法的常识，最后讲到楷书书体知识。让学生全方位地了解书法基础理论知识，使其在充分领略传统艺术的永恒魅力的同时，为后面的学习打下坚实的理论基础。

3．图文并茂，资源丰富

本书在正文中穿插了大量的图表，用图文结合、表文结合的方式讲述硬笔书法的相关知识，加深学生对基础知识、基本技法的理解，并使其享受书法的无穷魅力。此外，为了方便老师教学和学生学习，本书配有精美课件等教学资源。

4．体例新颖，模块多元

本书在正文中设置了"知识链接""拓展阅读"等模块，有助于学生理解教学内容，拓展其视野的同时，方便教师授课，丰富课堂体验。

5．随扫随看，奇妙无穷

本书紧跟时代的步伐，在正文中添加了大量的二维码，涵盖基本笔画的示范、技法的讲解及配合示范、书法欣赏等内容，只需拿起智能手机或其他电子设备"扫一扫"，就能即刻观看相关的图片、视频，方便课前预习、课后练习，使学习者获得全方位的学习体验。

本书由北京科技职业学院王贤昌担任主编。在本书编写的过程中，我们参考了大量的文献资料。在此，我们向参考过的文献的作者表示诚挚的谢意。由于编写时间仓促，编者水平有限，书中疏漏与不当之处在所难免，敬请广大读者批评指正。

编　者
2018 年 9 月

目　录

第一章

汉字与书法

第一节　汉字的起源

中华民族创造并广泛使用的汉字是世界上历史最悠远的文字之一。汉字是中华文明的载体，也是最富有民族特色的中国书法艺术的载体。

从"我国现行文字的远祖"——1959 年发现的山东大汶口仰韶文化陶器文字算起，汉字至今已有 6 000 年左右的历史。关于汉字的起源，我国古代书籍中的说法不少。《周易·系辞·下》中载："古者庖牺氏之王天下也，仰则观象于天，俯则观法于地，观鸟兽之文，与地之宜，近取诸身，远取诸物，于是始作八卦，以通神明之德，以类万物之情。"又说："上古结绳而治，后世圣人易之以书契。"这里谈到的观天、观地、"观鸟兽之文"、"近取诸身，远取诸物"去创造"通神明之德""类万物之情"的文字是可信的。山东大汶口陶器文字中就有代表一种语义的符号文字，如图 1-1 所示。这种意符文字，可以看作合体图画的会意字。

图 1-1　山东大汶口仰韶文化陶文

河南省舞阳县贾湖新时期时代遗址出土的距今 8 000 年前的一片龟甲上，已有契刻文字。西安半坡村仰韶文化遗址出土的陶器上，有如下这样刻划符号，如图 1-2 所示。根据《西安半坡》一书，此类符号约有 100 多个。其中丨 川 ✕等与殷墟甲骨文相似，类似数字。另外，半坡出土的两件彩陶盆，一面画着人面形和鱼形，另一面画着人面形和网形。这些符号都是实物的象形，与后世的甲骨文、金文的字形很像。对此，郭沫若曾说："刻划的意义虽至今尚未阐明，但无疑是具有文字性质的符号，如花押或者族徽之类。我国后来的器物上，无论是刻划文字陶器、铜器或者其他成品，有'物勒工名'的传统，特别是殷代的青铜器上有一些表示族徽的刻划文字和这些符号极其类似。彩陶上的那些刻划记号，可以肯定地说就是中国文字的起源，或者中国原始文字的起源，或者中国原始文字的孑遗。"

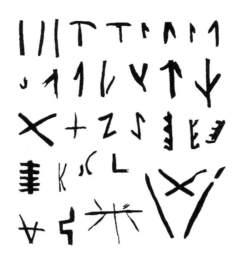

图 1-2　半坡陶文

　　刻画符号在长期的流传过程中，有发展，也有分化。其中有的成为后世的文字，有了固定的读音和意义，完成了由低级向高级的发展；有的仍然停留在低级阶段，只是一种符号，是标明个人所有权的随意刻划，与文字无关。

　　我国学者历来认为汉字起源于图画，汉字书法与中国画是"书画同源"。笔者认为汉字起源于"近取诸身，远取诸物"的"天""地""身""物"——社会生活。"书画同源"的"源"也只能是这样。仰韶文化的大汶口陶文西安半坡村的符号就是汉字书法起源于社会生活的证明。

　　按照中国传统的说法，汉字是由华夏民族始祖黄帝的史官仓颉创造的，这种说法见于中国战国时期的许多著作，如《荀子》《韩非子》《吕氏春秋》等。对于仓颉造字说，清末民主革命家章太炎在《造字缘起说》里说过："仓颉之前，已有造书者……夫人具四肢官骸，常动持莚画地，便已纵横成象，用为符号，自不待仓颉也。"鲁迅在《门外文谈》一书中也做了科学的分析。他说："但在社会里，仓颉也不止一个，有的在刀柄上刻一点图，有的在门户上画一些画，心心相印，口口相传，文字就多起来，史官一采集，便可以敷衍记事了。中国文字的由来，恐怕也逃不过这个例子。"这里鲁迅告诉我们：汉字是劳动人民集体创造的，是经过史官或巫整理、加工过的。

　　总之，我们认为，汉字的源头是社会生活。它是劳动人民创造、使用，经过"巫"或"史"搜集、整理、加工、推广过的。它以象形为基础，由图画符号演变而来。在世界文字类型上属于表意文字。

　　仰韶文化的陶文符号，是汉字书法的萌芽。由此以下直至秦统一文字，期间经历了夏、商、周、春秋、战国几个时代。几千年间，我国社会完成了由氏族公社向奴隶社会，由奴隶社会向封建社会的过渡。我们的汉字也经历了不断创造的初级阶段，定型化、行款化的

甲骨阶段，成熟的钟鼎大篆阶段，形体异同的春秋战国阶段，最终统一为小篆、古隶，如图 1-3 所示。在这漫长悠远的历史时期中，汉字多是以篆书形体存在。汉字书法的用笔、结字、章法、气韵等艺术技巧和规律都逐步出现，从而奠定了汉字书法发展变化的基础。

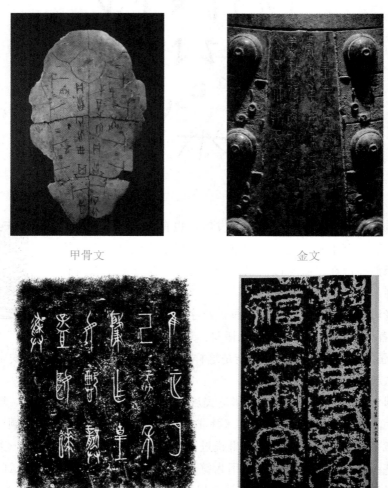

甲骨文 　　　　　　　　　　　　金文

大篆 　　　　　　　　　　　　古隶

图 1-3　文字的演变

第二节　书法的含义和表现对象

一、书法的含义

　　"书"在文言文中指"写字"，所以"书法"最初的意思是写字的方法。后来，写法被用来表示写字的方法，而书法则延伸为书写的艺术。从狭义讲，书法是指用毛笔书写汉

字的方法和规律，包括执笔、运笔、点画、结构、布局（分布、行次、章法）等内容。从广义讲，书法是指语言符号的书写法则。

书法艺术以其抽象、灵动、丰富的线条给人以复杂多样的审美感受，具有很高的欣赏价值。中国书法被誉为"无言的诗、无形的舞、无图的画、无声的乐"，是中国文化艺术的结晶和东方文明的重要象征。

二、书法的表现对象——汉字

书法是中国特有的一种传统艺术，其表现对象是汉字。书法家主要通过处理汉字的笔画和空间分割形式来表达审美情趣、抒发内心情感。

随着社会的发展，书写工具不断变化，随之产生了不同的书法表现形式。例如，用刀在龟甲、兽骨上刻甲骨文的时代，产生了甲骨文书法；用笔或刀在竹片上写字或刻字的时代，产生了汉简书法；用毛笔在宣纸上书写的年代，产生了现在通常所说的书法，这种书法一直延续至今；用钢笔、粉笔、圆珠笔等硬笔书写汉字的时代，产生了硬笔书法。

第三节　书法的要素和种类

一、书法的要素

一幅好的书法作品就像一首诗、一幅画、一曲音乐，令欣赏者得到美好的享受、产生丰富的遐想。人们在长期的艺术实践中总结出一个规律：任何一幅完美的书法作品，都具有三个基本要素，即笔法、结构和章法。

（一）笔法

书法作为独特的传统艺术，其艺术的物化形态就是通过笔法来表现线条（笔画）的，正如孙过庭在《书谱》中所说的"任笔为体，聚墨成形"。

笔法是指书写每一种字体的基本笔画时所用的书写方法，包括执笔之法与运笔之法，其中运笔之法又包括起笔、收笔、圆笔、方笔、中锋、侧锋、露锋、藏峰、提按、转折等。笔法是书法中关键的技法。是否理解并掌握笔法，不仅直接影响到是否入书法艺术的大门，而且直接影响到今后书法水平的高低。熟练掌握笔法之后，可以将所写笔画表现得苍润而有立体感，用所写的字表达不同的气势、情感与意趣。

（二）结构

将笔画按照一定的规则组织成字，叫作结构，也称结字、间架、结体。结构是写好字

的重要环节，对于一个字的笔画来说，结构起着协调的作用。

各种书体结构的基本原则：① 笔画之间、结构单位之间的搭配能够相辅相成，要求点画搭配疏密得当，字的重心稳定；② 必须对笔画的长、短、粗、细、俯、仰、伸、缩和结构单位的宽、窄、大、小、高、低、斜、正，以及争让的程度、主次关系、向背的动势、空间的大小等，有妥当的处置。

分析一个字的结构，主要是看它的内部联系是否妥当，同时不能将结构与笔法孤立地看待，否则，即使结构妥当，但由于笔法无法度，其字也未必美观。

（三）章法

章法指一幅作品的整体布局与安排，又称大布白、分间布白、篇章结构，是书法艺术的重要组成部分。

章法对评价一幅作品的作用较大，它能第一眼给人以优劣印象。中国书法的布局是多样的、多变的，不同书体所采用的章法有所不同。章法之妙，在于参差均衡、疏密得当、对比调和、变化统一，并没有固定的模式。重视章法安排、进行合理布局可使作品呈现出一种整体美，给人以眼前一亮之感。

二、书法的种类

（一）按照书体分类

书体即字体的书写形式和风格。根据汉字书写形式和风格的不同，书法通常分为篆书、隶书、楷书、行书、草书五类。

1. 篆书

篆书有大篆、小篆之分。大篆仍存在古代象形文字的明显特点，主要指商、周时代的甲骨文、钟鼎文和六国古文字等；小篆又称秦篆，流行于秦汉，专指秦统一中国后颁行的法定文字，由大篆简化演变而来。

甲骨文也称"契文""卜辞文字"，是指殷商时期占卜记事时契刻在龟甲、兽骨上的文字。这种文字是中国书法史上有实证的最古老且相对成熟的文字。

钟鼎文又称"钟鼎款识""金文""铜器铭文"，是商、周时代铸刻在钟、鼎、盘、簋等青铜器上的文字。字凹为款，字凸为识，是立体的文字表现形式。

商、周两代的遗物中都有甲骨和钟鼎，但从书法特征而言，后人多以甲骨文为殷、商的文字代表，以钟鼎文为周朝的文字代表。图 1-4 所示为甲骨文，图 1-5 所示为钟鼎文。

六国古文字又称东方六国文字，简称古文，是战国时代东方齐、楚、燕、赵、魏等国文字的合称。它是上承商周的甲骨文、金文，在诸侯割据条件下所形成的区域性文字书体。其形体不统一，笔画草率，简体、俗体大量涌现，常见于简、帛、陶、玺及某些王室重器。

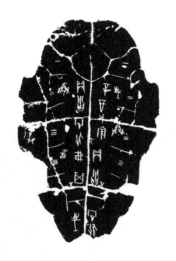

图 1-4　甲骨文

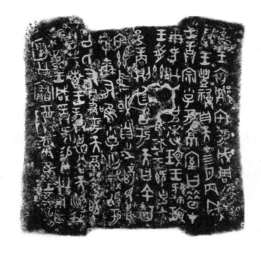

图 1-5　钟鼎文

小篆是中国古代研究、理解、传播文化的重要中介工具之一，对中国文化的传播和传承具有重大作用。据说，秦代流传下来的与小篆相关的文物，如《泰山刻石》《琅邪台刻石》《峄山刻石》都出自李斯的手笔，是篆书书法的标准样板。小篆（见图1-6）的字体极为规范，偏旁有统一的写法，笔画委婉曲折、粗细均匀，体式圆浑，分间布白调和对称，字形狭长，上部紧密，下部开朗舒展，给人以刚柔相济、爽朗峻健之感。小篆用笔，"看似平常最奇崛，成如容易却艰辛。"（王安石语）

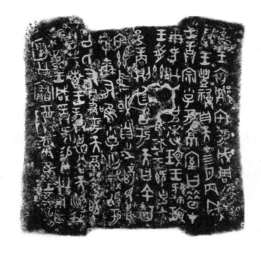

图 1-6　小篆

2．隶书

小篆风行天下一段时间后，逐渐显现出它在书写行文上的弊端——笔画复杂，写起来费时费力。相传，秦代书法家程邈首先将篆书改革为隶书。与篆书相比，隶书的笔画和结体更为简便，更便于书写。

隶书虽起源于秦代，但却盛行于汉，又称汉隶，是汉代书法艺术特有的成就，字体的形体、结构和运笔变化无穷、各尽其妙。汉隶在书法发展中占有极重要的地位，上承前朝

篆书的规则，下启魏晋南北朝及隋唐楷书的风范。

定型的隶书（见图 1-7）和小篆相较，字形由狭长变为扁方，笔画由匀称的弧笔变为粗细结合、笔姿险峻的直笔，曲折处由连绵圆转变为笔笔分断的方角，字的象形意味大多隐没了。隶书的形成，给以后的草、楷、行书奠定了基础，给汉字的普及和书法的发展开辟了广阔的道路。

图 1-7 隶书

3. 楷书

楷书（见图 1-8）又称真书、正书、正楷，从隶书（包括草隶）演变而来，始于东汉，盛于唐代，当时的楷书代表人物有欧阳询、颜真卿、柳公权等。

图 1-8 楷书

《辞海》解释楷体时说"形体方正，笔画平直，可作楷模"。这种汉字字体，就是现在通行的汉字手写正体字。

4. 行书

行书（见图 1-9）是在正规书法（如隶、楷）的基础上草写或简化而成的，是一种介于正规写法与草写之间的书体。一般认为，行书始于汉末（传为颍川人刘德升所创），盛于东晋，兼具楷书的规矩和草书的流动，字体整饬，楷法多于草法的称"行楷"；书写流动，草法多于楷法的称"行草"。

图 1-9　行书

　　行书比楷书便于书写，比草书容易辨识，应用极为广泛。唐代张怀瓘在《书断》中写道："行书即正书（楷）之小伪（变），名从简易，相间流行，故谓之行书。"东晋王氏豪门子弟中擅长行书者颇多，其中以王羲之父子最为著名。王羲之的代表作《兰亭序》被后人奉为"天下第一行书"。

　　5．草书

　　草书（见图 1-10）包括章草和今草两种。初期的草书由隶书演化而来，名为"章草"，是一种比隶书更为简捷的书体。一般认为，章草是用来书写章奏或章程的。章草改变了横平竖直、笔笔间断的隶书写法，成为圆转牵连、粗细交替、形态检束的字体。

图 1-10　草书

　　相传，今草是由汉朝的张芝将章草加以变化形成的，当时的书法家对张芝非常推崇，称他为"草圣"。张怀瓘的《书断》中描述："章草之书，字字区别。张芝变为今草，加其流速，拔茅连茹，上下牵连，或借上字之下，而为下字之上……"阐明了今草和章草的区别与联系。

（二）按照书写工具分类

从古至今，不同时代所流行的书写工具有所区别。根据书写工具的不同，书法可分为软笔书法和硬笔书法。

1. 软笔书法

软笔书法是指中国的传统书法，也是中国书法的主要表现形式，它特指用毛笔书写汉字的艺术。"书法"这一概念原来专指毛笔书法。几千年来，毛笔一直是表现汉字书法之美的唯一工具。相传毛笔由秦国蒙恬发明。但考古发现，在蒙恬造笔之前就已有毛笔了。

由于毛笔具有弹性，可粗可细，有提、按、顿、挫之功能，对汉字的点画富有强大的表现力。数千年的书写实践、创造和总结造就了一套完美的汉字书写技法规范，产生了"书法"这一独立艺术门类。

2. 硬笔书法

清末，钢笔、碳素笔等硬质笔尖的笔从西方传入中国。与毛笔相比，硬笔便于携带、书写方便。很快，它便成为当代流行的书写工具，硬笔书法应运而生，而毛笔渐渐失去它的实用功能而成为纯艺术的东西。

硬笔是所有硬性书写工具的总称，包括钢笔、圆珠笔、铅笔、签字笔、蘸水笔、美工笔、自制竹笔等。硬笔书法的兴起离不开毛笔书法。换句话说，硬笔书法的技法和法帖是以传统书法为依附的，它对汉字的书写要求及所蕴藉的情趣，与传统的毛笔书法是相一致的。因此，我们可以这样定义：硬笔书法是书写者以硬笔为工具，以汉字为表现对象，按照汉字的书写规则，通过严谨的艺术构思，运用各种书写技法而形成的具有实用价值和艺术价值的抽象的线条造型艺术。

第四节　汉字的结构分类及书写笔顺

一、汉字的结构分类

汉字分独体、合体两种结构。一提起汉字结构，总离不开"六书"之说。所谓"六书"，就是前人分析汉字结构所归纳出来的六种条例。清代以后，一般采用许慎《说文解字》中的说法解释"六书"："一曰指事，二曰象形，三曰形声，四曰会意，五曰转注，六曰假借。"前四种为造字法，而"转注"与"假借"不能产生新字，是用字法，和汉字的结构不发生联系。

（一）独体字

独体字是以笔画为直接单位构成的汉字，无法切分。汉字中的象形字和表意（指事）

字大都为独体字。在目前常使用的汉字中，独体字占的比例很小。

　　绝大部分独体字都是合体字的构成部件。例如，独体字可作为偏旁构成合体字，以"木"为偏旁构成的现代常用汉字就有 400 多个，其他如"口、人、日、土、王、月、马、车、贝、火、心、石、目、田、虫、米、雨"等的构字频度都相当高。

　　在书写独体字时，要做到大小随形。笔画繁琐者可稍大一些，如"事""重"等字；笔画简单者可稍小一些，如"力""口"等字。

（二）合体字

　　合体字是由两个以上的形体组成的字，占汉字的大多数。汉字中的形声字、会意字多为合体字。组成合体字的形体，如偏旁部首、基本字都是由独体字变化而来的，在书写时要注意它们和原来独字体相比在形状体势上的新变化（详细书写规则将在后面章节介绍）。

　　合体字的结构方法有左右结构（如朝、强等）、左中右结构（如衡、滩等）、上下结构（如星、想等）、上中下结构（如曼、器等）、全包围结构（如园、国等）和半包围结构（如问、幽、匠、居等）。其中，上下结构和左右结构最为常见。

二、汉字的书写笔顺

　　书写规范汉字时下笔先后的顺序叫作笔顺。在规范字中，笔顺包括两方面内容：一是笔画的走向，比如横是从左到右，竖是从上到下；二是笔画出现的先后次序。通常情况下，笔顺是约定俗成的，它能有效提高书写者的书写速度，并且使书写者对整个字的结构有较好的把握。

　　1988 年 3 月 25 日，国家语言文字工作委员会和新闻出版署联合发布的《现代汉语通用字表》确定了 7 000 个汉字的规范笔顺。1997 年出版的《现代汉语通用字笔顺规范》是在《现代汉语通用字表》的基础上形成的，将隐性的规范笔顺变成显性的，列出了三种形式的笔顺。

　　笔顺虽然有一些基本的原则，但在书写时并不是绝对的。例如，在写行、草书时，有些字的笔顺和楷书就有所不同。

第五节　学习书法的意义和原则

一、学习书法的意义

　　书法荟萃了中华民族文化的精髓，其独特的雄浑之美使迁客骚人为之醉心，其秀逸之美深受文人墨客的青睐。学习书法不仅能让学习者体味书法的魅力，而且对学习者自身的成长也有很大的助益。

（一）有助于塑造健全人格

中国古代有"书如其人""心正则笔正"之说，书法艺术的传承与弘扬不仅是书法这一中国传统文化自身发展的客观需要，也是推进人的全面发展、塑造人格的重要途径之一。个体一出生便存在于文化世界中，要接受周围人和社会的文化教化，而人格正是在人生理和心理基础上通过后天的文化教化而产生的。学习书法实质上就是一种文化教化过程，它能使人对优秀的作品产生文化上的认同和理解，即通过对作品的感知、理解、联想等过程达到对作者表达的思想文化的认同、理解与超越。

书法是书写者性情和品格的自然流露，正如黄庭坚所言"学书须胸中有道义，又广之以圣哲之学，书乃可贵"。《祭侄文稿》书作中的字写得凝重且跌宕跳跃，使沉痛、悲愤之情溢于纸上，让我们深切地感受到颜真卿悲愤难抑的心情，也感受到"颜筋"的悲壮和正义之气。不断研习古代优秀书法作品，必然会对个人人格的塑造起到潜移默化的积极作用。

（二）有助于培养综合能力

书法学习还有利于书写者综合能力的培养。首先，观摩书法中的点画结构、用笔技巧，可以培养书写者细微的观察力。正如古人云："察之者尚精，拟之者贵似。"

其次，书法还能培养书写者丰富的想象力。古人云："夫书肇于自然。"唐代草书大家张旭通过观公孙大娘舞剑而悟得笔法之道。

此外，书法中很多对笔画形态的描述都来自于日常生活，如用"屋漏痕"来形容书体的凝重自然，以怀素书法为例，如图1-11所示；用"美女簪花"来形容书风的清秀娟美，以董其昌的书法为例，如图1-12所示。这种笔画形态的描述，可以培养书写者的鉴赏能力。

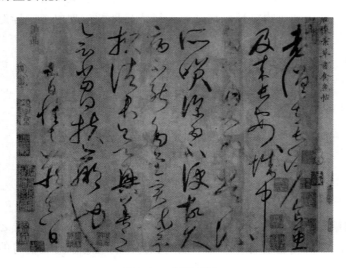

图1-11　怀素书法

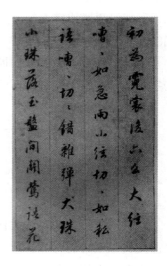

图1-12　董其昌书法

最后，书法还可以培养人的专注力和耐力。书法是一项十分精细的活动，写作时须全神贯注、凝神静气，做到脑、眼、手并用，不但要仔细观察字的结构，还要准确控制运笔的轻重缓急，如此，久而久之便能培养书写者的专注力和耐心，潜移默化地增强一个人的心理素质，使人养成沉着、镇静的习惯。

（三）有助于提高综合素质

中国书法艺术博大精深，与很多学科都有密切的联系，因此，深研书法也有助于其他学科的学习。

首先，书法与文学紧密相连，可以提高书写者的文学修养。例如，被誉为"天下第一行书"的《兰亭序》，不仅是一件千古流芳的书法名作，同时也是一篇辞藻华美的游记文章；毛泽东豪迈奔放的诗作与其气吞山河的书风高度统一。事实证明，书法家如果缺乏良好的文学修养，其书法作品只能停留在形式美的层面上，而不能成为感人至深的艺术作品。

其次，书法与历史学、考古学也有密切的联系。悠久的书法艺术反映了时代的兴衰起伏和历史的波澜壮阔。通过书法学习，我们可以增加对中国悠久历史和灿烂文化的了解。

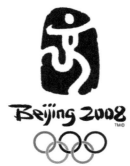

最后，书法与绘画艺术密切相关，即所谓"书画同源"。二者都注重线条和结构的表现，注重主观情感的表达，可以提高书写者的艺术品质和素养。

此外，书法艺术在现代设计中也被广泛地运用，有助于培养书写者的美学设计素养。例如，2008北京奥运会会徽——"中国印·舞动的北京"，如图1-13所示。其设计元素就是一个篆体"京"字，它记载着北京向世界做出的承诺，同时也传递着中华悠久文明的美丽与尊严。

图1-13　中国印中的书法艺术运用

（四）有助于提升审美情趣

书法是一门高雅的艺术，它抽象了天地万象之形，融入了古今圣贤之理，能有效提高学习者的审美情趣。陆维钊先生说得好："而欣赏（书法）的人，对名家作品，正如与英雄（沉雄、豪劲）、美人（清丽、和婉）、君子（端庄、厚重）、才士（倜傥、峻拔）、野老（浑穆、苍古）、隐者（高逸、幽雅）相对，无形中受其熏陶：感情为所渗透，人格为所感染，心绪为所改变，嗜好为之提高，渐渐将一般人娱乐上之低级趣味转移至于高尚。这便是学书法的价值。"

二、学习书法的方法

（一）端正态度，树立信心

无论什么年龄的初学者，都要切记荀子的教导："锲而舍之，朽木不折；锲而不舍，

金石可镂"。学习书法同样也需要具备这种精神，要端正态度，从零开始，从点画学起。只有具备坚定的毅力和必胜的信念，才能学好书法这门课程。

（二）夯实基础，循序渐进

书法学习是一个夯实基础、循序渐进的过程。

1. 楷书是基础

学习书法从什么字体入手，有多种说法。如有人主张从隶书入手，说隶书容易掌握，也能练好基本功；也有人主张从练魏碑开始，说便于练基本功；还有人说你喜欢什么体就从练什么体入手。之所以有这种种不同说法，是因为每个人在学习书法过程中体会不同，这些说法都来自个人的经验。那么，在学书法的入门阶段（即掌握基本技法的过程中），有没有客观规律呢？应该说是有的。当前大多数人主张的从学楷书入手。

为什么说学书法从楷书开始是符合客观规律的呢？从篆、隶、楷、行、草5种字体发展过程来看，楷体正好处在中间阶段，楷书是从隶书发展变化而来的，掌握了写楷书的技法，如再把楷书写成偏扁结构，加上波磔的笔法，就能写出隶书。如果将楷书写得简便流动一些，就能写出行书。将行书再写得更简便流动一些，就能写出今草。可见掌握楷书的技法，便于掌握其他字体的笔法。而且楷书的笔法比其他字体要丰富，结构法度较标准，故其基本技法便于初学者掌握。隶书笔法较简单，行草书结构形态可变性强，其基本技法都不易掌握，对初学者来说较难。

2. 先大字，后小字

古人云："初学先大书，不得从小。"这里的"大书"是指寸楷或大楷，"小"是指小楷。笔画是书法的基础，不写大字，初学者将很难体会到用笔的精妙细微，如提按、顿挫等技巧。

3. 先专一，后博学

"先专一，后博学"是古代书家的成功经验之一。初学者应先选好一本适合自己的字帖，然后专心致志地临写不辍，深刻体会其中的点画写法、结构特点和风格特征，并揣摩书法家的用笔要领、行笔规律等。学习书法切忌见异思迁、好高骛远，只有具备扎实的基本功后，才能逐渐拓宽临帖范围。

（三）持之以恒，坚持不懈

事实证明，任何事情都有一个由量变到质变的过程，练字也一样，需要书写者持之以恒地勤学苦练。正所谓，"宝剑锋从磨砺出，梅花香自苦寒来"。

（四）深悟博览，丰富学养

古人云："书之功夫，更在书外。"这就是说，要学好书法，更要在书法之外下功夫。首先，学书法者要有良好的道德情操和修养，正是"书如其人"。李白书风"雄逸秀

丽，飘飘然有仙气"；柳公权字字铿锵有力、铁骨铮铮。高尚的道德情操使书法具有感人至深的精神力量。

其次，学书法者应热爱生活、观察生活并提炼生活。丰富的生活阅历能为书法的学习提供充足的灵感和营养。此外，还应博采众长、一专多能，如绘画、音乐、文学等多方面的知识都有益于书法水平的提高。

（五）学习前人，继承传统

中国书法艺术历史悠久，古人留下了大量的优秀的书法作品，而且还有很多书学理论传世。学习者应不断临帖，汲取书法先贤大家优秀作品的营养，采其神韵，探其轨迹，取其成艺之道。

（六）反复模仿，揣摩创新

俗话说："模仿是创新的基础"。学习书法的初始都是先从模仿开始的，模仿的过程也是一个不断熟练的过程。但是模仿不等于止步不前，要在熟练临摹的基础上，学会变化，不要一成不变地照搬古人。同临一个帖，每个人的感受、领悟出的含义都会有所不同，再加上时代、年龄、环境、世界观、价值观以及学书的历程不同，要加以归纳、整合才会形成自己的风格。

拓展阅读

古代书论选读

初学先大书，不得从小。善鉴者不写，善写者不鉴。善于笔力者多骨，不善笔力者多肉；多骨微肉者谓之筋书，多肉微骨谓之墨猪：多力丰筋者圣，无力无筋者病。

——卫夫人《笔阵图》

夫欲书者，先乾研墨，凝神静思，预想字形大小、偃仰，平直、振动，令筋脉相连，意在笔前，然后作字。若平直相似，状如算子，上下方整，前后齐平，此不是书，但得其点画耳。

——王羲之《题卫夫人笔阵图后》

书者，散也。欲书先散怀抱，任情恣性，然后书之；若迫于事，虽中山兔豪不能佳也。夫书，先默坐静思，随意所适，言不出口，气不盈息，沉密神采，如对至尊，则无不善矣。为书之体，须入其形，若坐若行，若飞若动，若往若来，若卧若起，若愁若喜，若虫食木叶，若利剑长戈，若强弓硬矢，若水火，若云雾，若日月，纵横有可象者，方得谓之书矣。

——蔡邕《书论》

书之妙道，神采为上，形质次之，兼之者方可绍于古人。以斯言之，岂易多得？必使心忘于笔，手忘于书，心手达情，书不忘想，是谓求之不得，考之即彰。

——王僧虔《笔意赞》

观夫悬针垂露之异，奔雷坠石之奇，鸿飞兽骇之资，鸾舞蛇惊之态，绝岸颓峰之势，临危据槁之形。或重若崩云，或轻如蝉翼。导之则泉注，顿之则山安。纤纤乎似初月之出天涯，落落乎犹众星之列河汉。同自然之妙有，非力运之能成。信可谓"智巧兼优，心手双畅；翰不虚动，下必有由。"

<div style="text-align:right">——孙过庭《书谱》</div>

用笔不欲太肥，肥则形浊；又不欲太瘦，瘦则形枯；不欲多露锋芒，露则意不持重；不欲深藏圭角，藏则体不精神；不欲上大下小，不欲左高右低，不欲前多后少。欧阳率更结体太拘，而用笔特备众美，虽小楷而翰墨洒落，追踪钟、王，来者不能及也。颜、柳结体既异古人，用笔复溺于一偏，予评二家为书法之一变。数百年间，人争效之，字画刚劲高明，固不为书法之无助，而晋、魏之风轨，则扫地矣。然柳氏大字，偏旁清劲可喜，更为奇妙。近世亦有仿效之者，则俗浊不除，不足观。故知与其太肥，不若瘦硬也。

<div style="text-align:right">——姜夔《续书谱》</div>

真以方正为体，圆奇为用；草以圆奇为体，方正为用。真则端楷为本，作者不易速工；草则简纵居多，见者亦难便晓。不真不草，行书出焉。似真而兼乎草者，行真也；似草而兼乎真者，行草也。圆而且方，方而复圆，正能含奇，奇不失正，会于中和，斯为美善。

柳公权曰：心正则笔正。余今曰：人正则书正。心为人之帅，心正则人正矣；笔为书之充，笔正则书正矣。人由心正，书由笔正，即诗云思无邪，礼云毋不敬。书法大旨，一语括之矣。

从何进手，必先临摹，方有定趋。始也专宗一家，次则博研众体，融天机于自得，会群妙于一心。斯于书也，集大成矣。

<div style="text-align:right">——项穆《书法雅言》</div>

晋人之书，流传曰帖，其真迹至明犹有存者，故宋、元、明人之为帖学宜也。夫纸寿不过千年，流及国朝，则不独六朝遗墨不可复睹，即唐人钩本，已等凤毛矣，故今日所传诸帖，无论何家，无论何帖，大抵宋、明人重钩屡翻之本，名虽羲、献，面目全非，精神尤不待论。

乾隆之世，已厌旧学。冬心、板桥，参用隶笔，然失则怪，此欲变而不知变者。

碑学之兴，乘帖学之坏，亦因金石之大盛也。乾嘉之后，小学最盛，谈者莫不藉金石以为考经证史之资，专门搜辑，著述之人既多，出土之碑亦盛，于是山岩屋壁，荒野穷郊，或拾从耕父之锄，或搜自官厨之石，洗濯而发其光采，摹拓以广其流传。

<div style="text-align:right">——康有为《广艺舟双楫》</div>

若气质薄，则体格不大，学力有限；天资劣，则为学艰，而入门不易；法不得，则虚积岁月，用功徒然；工夫浅，则笔画荒疏，终难成就；临摹少，则字无师承，体势粗恶；识鉴短，则徘徊今古，胸无成见。然造诣无穷，功夫要是在法外，苏文忠公所谓"退笔如山未足珍，读书万卷始通神"是也。

<div style="text-align:right">——朱履贞《书学捷要》</div>

第二章
硬笔书法常识

第一节　硬笔书法发展简史

　　硬笔书法作为书法艺术的后起之秀，经历了一个预备阶段，即毛笔书法向钢笔书法过渡、向硬笔书法过渡的阶段。

　　如果要追根溯源，古时用石器或其他锐器镌刻的各种符号（如陶文、甲骨文）应该是硬笔书法最早的雏形。后来经过书写工具的不断改进和发展，到 19 世纪末，钢笔作为现代先进的书写工具由西方传入中国，在半个多世纪内迅速普及成为实用性极强的主要书写工具。虽然发展到今天，各种硬笔相继出现，钢笔书法已由外延更为宽泛的硬笔书法所取代，但要说到硬笔书法发展史，钢笔作为硬笔阵营中的"开路先锋"，引导和掀起硬笔书法的热潮，这是任何人都不能否认的。钢笔在硬笔书法发展史中有着极为重要的地位和作用。

一、钢笔在中国的发展与普及

　　17 世纪 50 年代，法国出现了一种蘸着墨水书写的笔。由于这种笔的笔尖是采用金属制成的，因而被称之为"钢笔"。20 世纪初，美国"华特门"自来水笔陆续进入我国市场，继而涌现出各种牌号的钢笔。由于传统的毛笔在我国的书写史上享有几千年的统治地位，加之受封建统治者闭关锁国政策和盲目排外思想的影响，钢笔并未很快在中国市场畅销和普及。辛亥革命后，特别是受"五四"新文化运动的影响，使用钢笔的人日渐增多，促成了钢笔的大范围使用和普及。"在反对旧文化"的呐喊中，鲁迅、胡适、郁达夫等文化名人开始使用钢笔进行写作，如图 2-1 所示。尤其是鲁迅先生积极宣传、倡导使用钢笔，并身体力行，留下了很多用钢笔书写的文稿、日记等。

图 2-1　文化名人的钢笔字

二、钢笔书法在中国的萌芽

此时，更有一批以书法见长的文化名士，开始尝试用钢笔进行书法创作，并编写出版一些具有一定影响的钢笔书法字帖。其中 1935 年上海商务印书馆出版了由陈公哲书写的《一笔行书钢笔千字文》，这是我国出版的第一本钢笔字帖。全帖采用竖式写法，将毛笔书法中的一些传统的艺术表现形式大胆地应用于钢笔书法创作，它标志着我国早期钢笔书法的萌芽。

此外，黄若舟先生于 1939 年编写出版了我国第一部介绍汉字通行字体书写的《通书》（见图 2-2），以最为流行的行草书为蓝本，整理出较为标准的字根作为书写单位，方便钢笔书写使用。《通书》后经黄若舟先生进一步规范、修订，成熟后易名为《汉字快写法》，并于 1958 年由上海文化出版社出版发行。此书后被屡次再版，影响深远。黄若舟先生也被誉为"我国现代硬笔书法的拓荒者"。

1949 年，邓散木、白蕉两位书法大家合书的《钢笔字范》由上海万象图书馆出版社发行。他们把简单实用的钢笔字升华到具有极高艺术价值的境界，对当代硬笔书法的理论和实践起到了示范与启迪的作用，如图 2-3 所示。

图 2-2　黄若舟先生于 1939 年编写出版的《通书》

图 2-3　1949 年邓散木、白蕉合书的《钢笔字范》

三、硬笔书法在中国的发展

新中国成立后,政通人和,百业俱兴,经济建设蓬勃发展。书法,作为社会主义事业组成部分也得到了国家和老一辈领导人的重视。1958 年,周恩来总理在全国政协会议上作《当前汉字改革的任务》的报告,明确提出"书法是一门艺术"。这无疑对书法,包括硬笔书法的发展起到了很大的促进作用。我国先后出版了一些钢笔字帖,特别是 20 世纪70 年代,上海书画出版社出版的由黄若舟、顾家麟、陈进、陆初学、濮志英等钢笔书法家书写的,以毛泽东著作、诗词和现代京剧"样板戏"为内容的钢笔正楷、行书系列字帖,尽管受到那个时代的种种限制,却也给热爱书法的人们带来了些许的阳光雨露。

20 世纪 80 年代,伴随着改革开放的春风,经济渐趋繁荣,文化复苏,书法也得以昌盛。硬笔书法更是以其实用性和艺术性兼顾的特点,得以蓬勃发展。这一时期,各种字帖大量发行,书法类报纸杂志陆续出版,硬笔书法赛事、书法培训热火朝天,极大地推动了硬笔书法的发展和繁荣。硬笔书法艺术之花在中华大地上绚烂开放,成为人们所钟爱的一门艺术。

1980 年 7 月,庞中华先生《谈谈学写钢笔字》一书出版。这本凝聚着作者甘苦的钢笔书法字帖,在全国掀起了学习钢笔书法的热浪,如图 2-4 所示。与此同时,江苏人民出版社陆续出版发行了陈慎之先生书写的《小学生钢笔字帖》和高慧敏老师书写编著的《怎样写钢笔字》。这些硬笔书法书籍的相继出版,对当代硬笔书法家产生了深刻的影响,如图 2-5 所示。

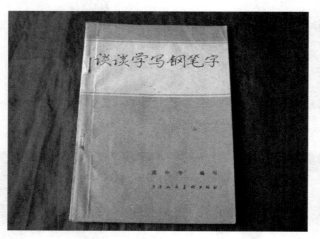

图 2-4　庞中华的《谈谈学写钢笔字》

图 2-5 阿敏老师的《怎样写钢笔字》

1982 年 5 月，《浙江青年》杂志社率先在全国举办了第一次"青年钢笔字比赛"，收到参赛作品达两万多件。1984 年 5 月，《浙江青年》杂志社再次举办了"全国首届青年钢笔书法竞赛"，收稿 30 万件，在全国引起极大反响。此后各种赛事此起彼伏，空前火爆。

随后，硬笔书法协会等组织也应运而生。1981 年，上海成立了我国最早的硬笔书法团体——晨风钢笔字研习社。1984 年，杭州成立了"中华青年钢笔书法协会"，后更名为"中国硬笔书法协会"，在之后 20 年的发展史中，中国硬笔书法协会为我国硬笔书法的发展做了大量的工作。

1985 年《中国钢笔书法》杂志在杭州诞生，这是中国硬笔书法史上具有划时代意义的一件大事。《中国钢笔书法》杂志至今已走过了 30 多年的艰苦历程，目睹了硬笔书法 30 多年的风风雨雨，也见证了硬笔书法所取得的辉煌成就，成为硬笔书法发展中历史最久、受益者最多，也最具权威性的专业刊物。

值得一提的是，在我国台湾省和香港、澳门特别行政区也都建立了自己的硬笔书法协会组织，他们开展硬笔书法的培训、竞赛、展览等活动，为推动本地区的硬笔书法发展作出了十分有益的探索和贡献。

第二节 书写工具

硬笔书法脱胎于传统书法艺术，书写工具有钢笔、圆珠笔、签字笔和铅笔等（以钢笔为主）。硬笔书法与软笔书法的区别在于变软笔的粗壮点画为纤细的点画，去其肉而存其筋骨，具有便于掌握、书写快捷、使用广泛等特点。

练习硬笔书法，选择得心应手的工具至关重要。好的工具使用起来舒适称手，不但能提高书写者的学习兴趣，也能快速提高书写者的书写水平。

一、书写工具的选用

练习硬笔书法最合适的工具就是钢笔。跟圆珠笔，水笔相比较，钢笔写字显得更坚实，不浮华。这与笔尖与纸的接触面有关，钢笔与纸接触属于滑动摩擦，容易掌握；圆珠笔因为前面有小珠子，属于滚动摩擦，不容易控制；水笔虽然也是滑动摩擦，但是由于笔尖的质地没有钢笔的坚硬，所以效果也不及钢笔。

此外，用钢笔写字有弹性，有笔锋，写的字比较美观，更具有艺术性，对写好毛笔字有基础作用，可以提升使用者的书法水平，用钢笔写出的字可以有毛笔的风味，有助于练习书法。

二、笔

（一）钢笔

1. 钢笔的种类

钢笔的种类很多，根据制作材料、构造特征的不同，可分为不同的种类。

（1）按制作材料的不同，钢笔可分为金笔、铱金笔和普通笔三大类。

➢ 金笔（见图 2-6）：笔尖由黄金、银和电解铜等材料按照一定比例配制而成。金笔的弹性好、笔锋力感强，手感舒适，耐腐蚀。

➢ 铱金笔（见图 2-7）：笔尖由不锈钢制成，顶端焊有耐磨、耐用的铱粒。其弹性和耐腐蚀性仅次于金笔，书写流畅，手感好。

➢ 普通笔：笔尖用不锈钢制成，但顶端不焊铱粒，耐磨性较差，且不宜快速书写。

图 2-6 金笔尖 图 2-7 铱金笔尖

（2）按构造特征的不同，钢笔可分为内包型钢笔、外露型钢笔和弯尖型钢笔三大类。

➢ 内包型钢笔：又可分为大包头型钢笔和小包头型钢笔两种（见图 2-8）。大包头型钢笔的笔尖筒大舌粗，通气顺畅，利于下墨，适宜书写较大的字体；小包头型钢笔的笔尖筒小舌细，适宜书写较细的笔画和较小的字。

➢ 外露型钢笔（见图 2-9）：笔尖几乎全身裸露在外，无笔杆阻挡，弹性较好，线条变化丰富。

➢ 弯尖型钢笔（见图 2-10）：又称"书法笔"和"美工笔"。其笔尖前端有一小段的弯曲，书写效果粗细有别、线条变化丰富，极具韵味。

（a）大包头型钢笔

（b）小包头型钢笔

图 2-8 内包型钢笔

图 2-9 外露型钢笔图

图 2-10 弯尖型钢笔

2．钢笔的选择

钢笔的好坏与否，关键是看笔尖。同时，也要考虑钢笔的外观造型、颜色、粗细，以及舒适度等因素。

（1）观察

在选择笔尖时，首先要看笔尖前段两片是否对等，长短、粗细是否一致。如两片笔尖不齐，会造成两侧触纸力度不均，出现笔迹不圆润或刮纸的现象；其次，要看笔尖与笔舌前端距离是否适宜，不能过近或过远；最后，要看笔尖的夹缝是否合拢，不能出现相互分离或宽窄不一的现象。

（2）试用

将钢笔少蘸些墨水，在纸上尝试书写，观察出墨是否顺畅，运笔是否流利，以及笔帽的弹性是否良好。

3．钢笔的使用与保养

使用钢笔时，最好在下面多放些纸张，以增强书写弹性；不要用笔尖侧画或纸的反面书写，否则会出现笔迹纤细、出墨不畅、刮纸等现象。

使用后，应经常清洗笔尖和蓄水管，以避免墨水沉积，导致钢笔堵塞不通。暂不使用时，应及时套上笔帽，以免笔尖长时间暴露在外造成墨水风干凝滞。

（二）圆珠笔

1. 圆珠笔的种类

圆珠笔品种繁多，式样各异，就质量而言又有高、中、低等不同档次，但从类别上说，基本上可分为油性圆珠笔和水性圆珠笔两种。

- ➤ 油性圆珠笔，笔头滚珠多采用不锈钢或硬质合金材料制成。常见的颜色有蓝、黑、红三色。普通油墨多用于一般书写，特种油墨多用作档案书写。油性圆珠笔性能稳定，保存期长，书写性能稳定。
- ➤ 水性圆珠笔，墨水的色泽有红、蓝、黑、绿等，兼有钢笔和油性圆珠笔的特点，书写润滑流畅、线条均匀，是一种较为理想的书写工具。

2. 圆珠笔的选择与使用

在选择圆珠笔时，首先，考虑颜料的质量，好的颜料才能使写出的线条绵连不断，富有节奏感。其次，应根据书写的具体情况来选择圆珠笔球珠的大小。

使用圆珠笔时，不要在有油、有蜡的纸上书写，以避免油、蜡嵌入钢珠而影响出油效果；还要避免笔的撞击、暴晒，不用时应随手套好笔帽，以防碰坏笔头，使笔杆变形及笔芯漏油而污染外物；如遇天冷或久置未用，笔不出油时，可将笔头放入温水中浸泡片刻后再在纸上划动笔尖，即可写出字来。

（三）签字笔

签字笔是指专门用于签字或者签样的笔，有水性签字笔和油性签字笔之分。水性签字笔一般用于纸张上，如果用于白板或者样品上很容易被擦拭掉；油性签字笔一般用于样品签样或者作其他永久性的记号，油性签字笔很难拭擦，但可以用酒精等物清洗。

三、墨

在硬笔书法创作中，如果用钢笔，则配以性能稳定、颜色乌黑的碳素墨水（见图 2-11）较好。如果以竹笔或铅笔蘸墨进行创作，则以书画墨汁为宜。若写行、草等字体，则可将墨汁直接使用或稍加稀释后再用，以使行气通畅、用笔贯通；若写楷、隶、篆等书法，则可将书画墨汁先倒入容器中，等墨汁内的水分适量蒸发，使墨汁具有一定的浓度之后再用，这样可以增加字迹的凝重度，使线条产生立体感，增强表现效果。

图 2-11　碳素墨水

　　墨水的常用颜色有红、黑和蓝黑三种。红墨水一般用来批改作业，使用范围较小。蓝黑墨水颜色深沉庄重，不易褪色，书写流畅，是人们学习和工作中书写使用较为普遍的一种墨水。黑墨水以碳素墨水最为理想，黑墨水有浓度，有光泽，写在纸上黑白分明，十分醒目，用来写钢笔字或书写钢笔书法作品，效果最好。

　　墨水要使用同一牌号、同一颜色的，不能混用，否则，会引起化学反应，产生沉淀，不利书写。每次书写完之后，应及时套上笔帽，否则，笔尖上的墨水会被晾干，再次书写时下水就不畅如果要换一种墨水使用，应先将笔洗净晾干再灌注新的墨水。

四、纸

　　纸的种类繁多，有常用的书写纸、脆性白报纸、一般的招贴纸、坚韧的牛皮纸、厚实的晒图纸、复印纸、白卡纸、绘图纸、拷贝纸、光洁的道林纸、考究的布纹纸、高级的铜版纸及元书纸、熟宣纸等。

　　钢笔字书写用纸一般以不洇不滑、略有涩感的为好。太薄、质地较松的纸容易划破，还会出现洇化现象；纸张太厚、太光滑，书写时笔尖易打滑，不便表现笔锋。因此，书写钢笔字一般以 70 克或 80 克书写纸、绘图纸、复印纸等为佳，可根据自己的条件选择使用。练习楷书字体时，最好在打好格子的纸上书写，以便把字的大小写得相仿和安排好字的结构，增强练字的效果。

第三节　书写姿势与基本技法

一、书写姿势

　　正确的写字姿势是写好字的首要条件。书写时，头和上身要坐正，不能向左右倾斜；

胸口不要压桌子；胳膊向左右撑开，不要紧贴身体；臀部要坐稳，不要只坐椅子的边缘；两脚平放地上，与肩同宽，不要缠叠在一起，也不要来回摆动。做到：头正、身直、肩平、臂开、足安。同时，还有三个要点需要明确：眼睛距离纸面一尺，笔尖距离持笔手指一寸，胸部距离书桌边缘一拳，如图 2-12 所示。

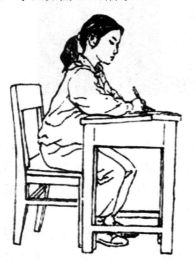

写字姿势

头正身直足平
眼离纸面一尺
手离笔尖一寸
胸离桌缘一拳

图 2-12　正确的写字姿势

二、硬笔楷书的书写技巧

硬笔楷书的笔画表现得也比较细腻，有起有收、有粗有细、有快有慢、有重有轻、有顿有挫、有方有圆。书写时，一般要把握住"准""挺""狠"三个字。

准，就是下笔之前先要看准原帖笔画位置，如看准笔画在格子里的位置，笔画的方向、形态以及笔画的长短等，写的时候要下笔准确，做到位置准确、长短适宜，初学者习字可借助田字格训练。

挺，就是将笔画书写得挺拔、刚劲。横竖平直，弯弧有力，不能颤抖软弱。

狠，是指下笔果断，干净利落，不要犹豫反复，但同时也要把握住分寸，否则，易失之偏颇，走入极端。

三、执笔方法

正确的执笔方法是写好字的关键。

（一）三指执笔法

用钢笔进行书写时一般采用"三指执笔法"，即大拇指、食指和中指分别从三个不同的方向将钢笔捏住，三指触笔位置连起来基本呈等边三角形，如图 2-13 所示。

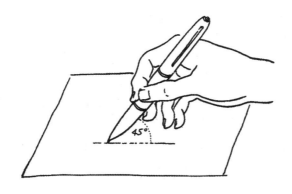

图 2-13　三指执笔法

（二）执笔时应注意的问题

执笔高度应合适，不能过高或过低。执笔过高，不易控制运笔，写出的笔画漂浮不定、软弱无力；执笔过低，笔尖活动范围相对减少，易造成运笔不灵活；同时，书写时笔杆不要过于垂直，应与纸面大约成 45°夹角。不过，执笔角度并不是固定不变，它应随着字体的大小、运笔时的实际需要做适当的调整。此外，执笔不要过紧，否则书写不能自如；也不能过松，否则指端无法用力。

四、运笔要领

就硬笔而言，运笔是指通过控制笔尖的运行来写出完美的笔画的方法。只有掌握了正确的运笔方法，才能进一步学会经营结构，写出规范漂亮的硬笔书法来。

（一）笔笔做到起、行、收

每一个笔画的书写都包括起笔、行笔、收笔三个过程。起笔就是笔尖与纸面接触时，也叫下笔。在起笔时，首先要弄清是轻落笔还是重落笔。如点画、捺画的起笔就是轻落笔；横画、竖画的起笔就是重落笔。行笔就是起笔后，通过手腕与手指的运动，使笔尖在纸上按笔画的方向运行的过程。书写时要注意运行过程中要有提与按、转与折的变化，做到胸中有数，变化自然。收笔就是笔画写到位后把笔收住。要根据笔画特点提收与按收。如撇与钩画要提收；横与点画要按收。在书写时要看好分清笔画的特点，哪里提，哪里按，行笔要流畅，过渡要自然，做到胸有成竹。做到准确起笔，轻松行笔，果断收笔，写出完美流畅的线条来。

（二）运指与运腕

硬笔书法与毛笔书法相比，指与腕移动的幅度要小得多，但也须运指与运腕。运指与运腕是指在书写时执笔的手指与手腕随着笔画的变化作前后左右的运动。字大，则移动的

幅度就大些；反之则小。如在书写时只运指而不运腕，写出的笔画僵直而缺少弹性，只有指腕配合才能写出流畅富有变化的线条。

（三）提按结合

提笔与按笔不仅在毛笔的运笔中非常讲究，而且在硬笔的运笔中也不可轻视。提与按是硬笔运笔的基本动作。因为提笔与按笔的运用可以写出粗细、快慢、轻重、虚实等不同变化的线条。在书写中只按不提，笔画呆板、笨拙；只提不按，则笔画轻软无力，缺少个性。所以，在书写时提按结合是写好硬笔书法的重要一环。

五、选帖与临摹

选帖是练习硬笔字的重要环节，字帖选择恰当与否，直接关系到临摹的效果。中国书法史上的楷书及行书的名碑名帖众多，晋楷、魏碑、唐楷、元楷都可供学习者临摹，以练习硬笔书法。当然，也可选用当代著名硬笔书法家的字帖。

第三章

楷书书体概述

楷书，也叫正楷、真书、正书，从隶书逐渐演变而来，更趋简化，字形由扁改方，笔划中简省了汉隶的波势，横平竖直。《辞海》解释说它"形体方正，笔画平直，可作楷模。故名楷书。"始于汉末，通行至今，长盛不衰。

楷书起源于汉末，由八分书省改字形、改进笔画演变而成。所以历史上又把楷书称为"今隶"。根据目前的资料，相传为钟繇所书的《宣示表》等小真书以及吴凤凰元年（公元 272 年）的《九真太守谷朗碑》是最早的楷书。从汉末三国起，经过三百多年的时间，到隋朝统一中国，楷书才基本定型。其间在分裂和战乱的三国两晋南北朝，楷书经历了南方和北方不同的发展道路，不少书家为楷书的发展定型做出了贡献，如南方的王羲之、王献之、王僧虔、释智永、贝义渊，北方的郑遭昭、王子椿、索靖、崔悦、卢湛、姚元标、赵文深以及许许多多未留下姓名的民间书家。

楷书结体比隶书紧密，用笔丰富细腻，写起来要比隶书灵活快捷，从其创立之后，它就代替了隶书的正统地位。长期的实践证明，楷书是实用性和艺术性结合较好的一种书体，千年来一直是官方所采用的正式字体。

第一节　楷书书体史

一、起源与形成时期

正、草之变一直是书体演变的诱因，而隶书的简化则是楷书胚胎的母体。两汉文化艺术的发达，促进了汉字书法的繁荣，专职书法家与民间书手在不同的领域进行着同样的汉字进化实践与艺术创造实践。

我们从 1973 年湖南长沙马王堆三号汉墓出土的《战国纵横家书》帛书残片中就可看出，早在西汉有些字如"文""信"等即已见楷书笔法端倪。在近年来出土的大量东汉简牍中，这种笔法呈扩散形势更是屡见不鲜。

东汉时期的钟繇(151—230 年)是书法史上以楷书著称并有书迹传世的第一位大书家。唐张怀瓘在《书断》中称其"真书绝妙"。如下图 3-1 所示钟繇的《荐季直表》，从书迹上分析，虽然楷书用笔与结构还留有隶书的特点，态势上还未完全突破隶书横画夸张、捺笔肥厚、总体呈宽扁之势的模式，点画关系处在由隶向楷的嬗变过程中，形态与空间关系尚未完全确定，故显得稚拙和松散，但是其起笔的简化与左低右高的欹侧态已不是隶书而是新法了。

图 3-1　　《荐季直表》

汉末至两晋、南北朝期间的书法遗存中有大量体在隶、楷之间的碑石与墨迹。刻石如三国时期的《吴九真太守谷朗碑》，两晋时期的《晋明威将军南乡太守郭休碑》《晋振威将军建宁太守爨宝子碑》，北周时期的《鸡嘴石刻经》，北齐时期的《造阿弥陀莲座题记》等，以及一些墨迹如西晋楷书写本《三国志》残卷、《吴书·孙权传》等都显现出了由隶书的简化与草写向楷书转变的演化痕迹。

二、发展时期

（一）晋代楷书

在楷书发展的历史上，以东晋王羲之为代表的书家群无疑是最令人瞩目的革新派。东晋时期，书法艺术已进入高度自觉的时代，尤其是草、行、楷三种书体突破了旧的模式的羁绊，达到了前所未有的新高度，令人耳目一新。王羲之更是以其革故出新的楷、行、草书的辉煌成就被尊称为"书圣"。在今天能够见到的王羲之传世楷书作品，都是后人的摹本和临本，著名的如《乐毅论》（见图 3-2）《黄庭经》《东方朔画赞》等。与钟繇的小楷《贺捷表》《宣示表》诸帖相比，王羲之楷书在用笔、结体、意蕴上的技巧与追求已有明显的不同。王羲之的楷书简化了起笔与收笔，横画不再夸张，主笔多表现在竖画上，字形方整，意态典雅，结构严谨而更注重点画在笔势与笔意的内在呼应。王献之是王羲之的小儿子，聪颖而具胆识，绍述家法而锐意创新，曾劝父亲改革书体。其小楷如《洛神赋》（见图 3-3）则更加疏简迅直，点画起收精神外露，在楷书发展史上亦占有重要地位。

图3-2 《乐毅论》王羲之（局部）

图3-3 《洛神赋》王献之（局部）

（二）南北朝楷书

南朝宋、齐、梁、陈因受禁碑余波影响，石刻存世甚少，著名的有刘宋大明二年的《宋故龙骧将军护镇蛮校尉宁州刺史邛都县侯爨龙颜碑》（见图 3-4），简古劲险，雄浑威重，尚含隶书意味。刘宋大明八年的《刘怀民墓志》，稚拙萧散，收放自如。萧齐永明年的《刘岱墓志》庄重典雅，笔法精致。萧梁天监十三年摩崖刻石《瘗鹤铭》（见图 3-5），字势宽绰，丰力多筋，雄厚峻宕，质朴自然。萧梁普通年间的《始兴忠武王萧澹碑》（见图 3-6），体势开张，傲岸丰赡。陈太建二年的《卫和墓志》淳厚宽和，古雅沉凝。梁、陈书迹世不多见，楷书尤少，存世碑刻愈显珍贵。

 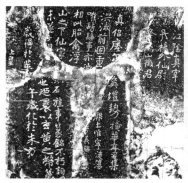 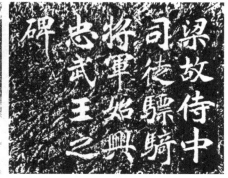

图 3-4　《爨龙颜碑》（局部）　图 3-5　《瘗鹤铭》（局部）　图 3-6　《始兴忠武王萧憺碑》（局部）

北魏楷书，泛指南北朝时期北朝的铭石碑刻楷书，也称魏碑楷书。北魏楷书在书法风格上以豪放雄强为基调，形成了中国书法史上独具魅力的北魏书风，或雄浑，或俊整，或典雅，或超逸，异彩纷呈，蔚为壮观。康有为《广艺舟双楫》赞曰："凡魏碑，随取一家，皆足成体，尽合诸家，则为具美。"

在北碑楷书中，又形成了造像、墓志、摩崖、碑志等不同基调或不同地域的书法风格，并相对集中于河南洛阳一带以及山东境内。魏碑楷书对后世，尤其是清代书法产生了巨大影响。

北魏楷书中较著名代表作品有《龙门二十品》，其中又以《杨大眼造像记》《始平公造像记》《魏灵藏造像记》《孙秋生造像记》，即"龙门四品"为最为精华者，如图 3-7 所示。另外还有《元晖墓志》《张猛龙碑》《司马绍墓志》《北魏元氏系列墓志》《张黑女墓志》等名碑刻石，如图 3-8 至图 3-10 所示。其中《张猛龙碑》，书法劲健雄峻，被世人誉为"魏碑第一"，开启了初唐楷书法则的规模。

《杨大眼造像记》局部　　　　　　　　　《始平公造像记》局部

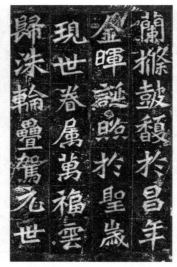

《魏灵藏造像记》局部　　　　　《孙秋生造像记》局部

图 3-7　龙门四品

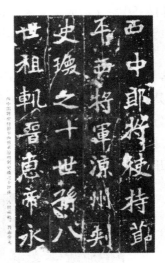

图 3-8　《元晖墓志》局部　　　　图 3-9　《张猛龙碑》局部

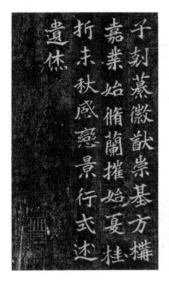
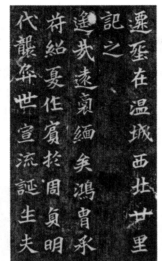

图 3-10 　《司马绍墓志》（局部）

三、鼎盛时期

南北朝楷书的绚丽多姿与技法的逐渐完备为楷书走向辉煌奠定了基础，由隋至唐是楷书达到极盛的一个历史节点。其主要表现有三：一是楷书在技法上的高度成熟与创作走向程式化；二是典型书家的典型楷书风格作为一种模式的确立；三是以书法家个人楷书风格的形式特征作为书体流派并以个人名命楷书风格类型的社会文化现象。

（一）隋代楷书

隋代国祚不长，书家实与南北朝难以断分，在众多的存世碑刻中，若以楷书名作而论，则以《龙藏寺碑》《董美人墓志》等为翘楚。

《龙藏寺碑》，开皇六年（586 年）刻，藏河北正定龙兴寺，被誉为"隋碑第一"。清孙承泽《庚子消夏记》称"其书方整有致，为唐初诸人先锋"。清刘熙载《艺概·书概》曰："隋《龙藏寺碑》，欧阳公以为字画遒劲，有欧、虞之体。"

（二）唐代楷书

唐承汉制以书取仕，仿晋设置书学博士而又创立专门书学，故书法专门教育至唐而全备。除国子监设书学作为最高书法教育机构之外，尚有太学高等学院和弘文馆等政府机构也在培养高级书法专门人才。在唐代，选举人仕的一个条件便是"楷法遒美"（《新唐书·选举志下》），这便是唐代楷书法度与技巧受到高度重视的时代背景。

楷书发展到唐代，渐趋形体完备、法度森严、点画形态丰富、结体形式多样，称唐楷。

唐楷，集魏晋南北朝楷法为一体，形成了字体严肃端庄，笔划平稳凝重，结构严谨，法度森严的风貌。唐代楷书，书体成熟，名家辈出。唐初有欧阳询、虞世南、褚遂良，中唐有颜真卿，晚唐有柳公权，其楷书作品均为后世所重，奉为习字的圭臬。

唐楷代表作有：欧阳询的《九成宫醴泉铭》，挺劲峭拔，棱角森然，如图 3-11 所示；虞世南的《夫子庙堂碑》，正平俊朗，风姿绰约，如图 3-12 所示；褚遂良的《雁塔圣教序》，精工秀雅，形瘦实腴，如图 3-13 所示；颜真卿的《颜勤礼碑》《颜氏家庙碑》，雄强浑厚，朴茂端庄；柳公权的《神策军碑》刚劲峻拔，端庄严谨，可谓前无古人，后无来者，如图 3-14 所示。

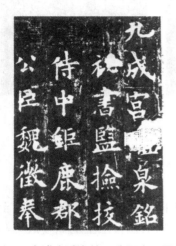

图 3-11　《九成宫醴泉铭》欧阳询（局部）

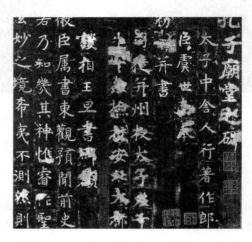

图 3-12　《夫子庙堂碑》虞世南（局部）

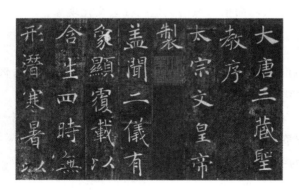

图 3-13　《雁塔圣教序》诸遂良（局部）

图 3-14　《神策军碑》柳公权（局部）

四、衰退式微时期

楷书在历经了唐代的高峰期之后，开始步入了平缓的发展阶段。

五代以后的楷书，虽然也代不乏人，但毕竟已是楷书字体成熟、完备之后的阶段，

其成就大都不出此前。五代时，楷书有杨凝式《韭花帖》（见图 3-15），略带行体，显得萧散有致。

图 3-15　《韭花帖》杨凝式（局部）

"唐书重法，宋书重意"，崇尚帖学，善楷书。宋代开始大量出现以苏轼、黄庭坚为代表的"意态型"楷书，其特点是：讲究风神意态和整体效果，不计较一点一画的得失；在规矩法度中求变化，追求清新自然的意趣和个人情感的抒发，如图 3-16 与图 3-17 所示。

元代楷书成就最高的是赵孟頫。他用笔、结字颇得古法，又兼精熟，大楷、小楷皆有名迹存世，使得他的楷书与唐代的三位书家欧阳询、颜真卿、柳公权并称为"颜、柳、欧、赵"四家。赵孟楷书存世有《三门记》《胆巴碑》《妙严寺记》，小楷《汲黯传》等，皆是非常著名的佳作，如图 3-18 与图 3-19 所示。

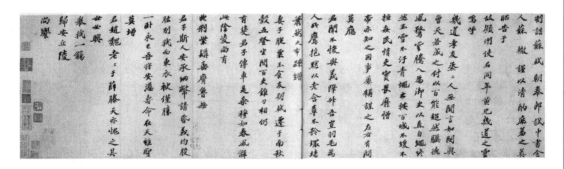

图 3-16　《祭黄几道文卷》苏轼（局部）

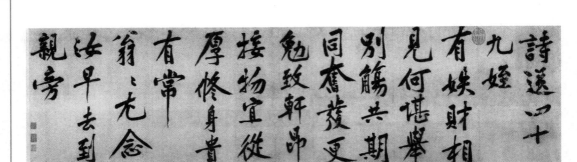

图 3-17 《送四十九侄诗卷》黄庭坚

图 3-18 《胆巴碑》局部（赵孟頫）　　　　　图 3-19 《妙严寺记》局部（赵孟頫）

　　明代书法仍然崇尚帖学，楷书方面的成就集中体现在小楷上。明初有宋克，小楷有魏晋人遗风，劲健古朴。明中期的文徵明、祝允明、王宠等书家的小楷各得晋书神韵，颇具影响。清代楷书，前期帖学代表有刘墉的小楷书，用笔如棉里裹针，后期碑学代表有何绍基、赵之谦、张裕钊等书家，取法唐碑、魏碑等，字多变态，韵味独具。

五、复兴时期

　　清代碑学兴起，六朝碑版备受推崇，加之社会的动荡与变革对人们思想观念带来的冲击，使书法家在艺术思想发生急剧变革的背景下更加注重书法艺术的形式表现与个性追求，进入了一个以艺术本位作为思想、理论支撑的时期。清末楷书求异创变不仅仅使楷书摆脱了长期困惑，也为楷书艺术创造进入现代艺术语境提供了成功的启示。这一时期著名的楷书大家有钱沣、何绍基、张裕钊、赵之谦等人。

　　其中金农书法由碑版而来，着意变化，生拙凝重，自称"漆书"。楷书用笔方扁，圭角时露，结体无拘无束，一任自然，可谓独出机杼，遗世独立。传世楷书代表作有《消寒诗序册》（见图 3-20）、《题孙祖同山水卷》等。钱沣喜用硬毫写颜楷而个性特出，倔犟雄伟，肉丰骨健。传世楷书代表作有《赠述翁太亲翁轴》《王应麟困学纪闻句》等。何绍基自称楷书"由北朝求篆、分人真楷之绪"。其书具有强烈的形式感与个性。传世楷书代表作有《邓琰墓志铭册》（见图 3-21）、《祁大夫字说》、《西园雅集图记》等。张裕钊

的楷书将魏碑与欧体嫁接，外方内圆，凝重耸峙，自成一家。传世楷书代表作有《南宫县学记》《千字文册》《滕王阁序》等。赵之谦的书法出北碑而糅合篆、隶，楷书用笔出锋铺毫，结体横密，颇具冷媚生动之姿。传世楷书代表作有《抱朴子语轴》《南唐四百九十六字》等。

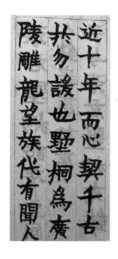

图 3-20　《消寒诗序册》金农（局部）　　　图 3-21　《邓琰墓志铭册》何绍基（局部）

清代诸家楷书与魏晋的古朴、南朝的稚拙、隋唐的法度森然、宋元的柔美、明代的雅致截然不同，对传统楷书的解构，使得楷书在意蕴、形态、用笔、结构、章法等都有着强烈的时代感与艺术个性。清代楷书崇尚外在形式的特异，崇尚技巧的新变，崇尚性情的袒露与情感的宣泄。清代书家于楷书艺术创造中以其逆向思维的敏锐，或由用笔变化，或由用墨变化，或由结体变化，或几种方法兼而用之，使式微的楷书重新振兴，并为楷书的创新提供了极好的范例。

知识链接

小　楷

　　小楷，顾名思义，是楷书之小者，为三国魏时钟繇所始创。到了东晋王羲之，将小楷书法加以悉心钻研，使之达到了尽善尽美的境界，也奠立了小楷书法优美的欣赏标准。

　　小楷字帖甚多，传世的墨拓中，要以晋唐小楷的声名最为显赫，如东晋王羲之的《乐毅论》《黄庭经》，王献之的《洛神赋十三行》，唐代钟绍京的《灵飞经》，如图 3-22 所示等。

但晋唐小楷多为刻本，临摹观赏不及墨本。元代赵孟頫的《汉汲黯传》（图 3-22）、《道德经》，明代文徵明的《常清静经》（图 3-22）、《前后赤壁赋》、《太上老君说常清静经》等小楷墨本是非常好的范本。

《灵飞经》（钟绍京）　　　《汉汲黯传》（赵孟頫）　　　《常清静经》（文徵明）

图 3-22　小楷书法

第二节　楷书基本知识

一、楷书基本特点

书法艺术的字形结构虽然具有充分的可变性和表现力，书法家可以凭借自身的修养和功力使其变化多姿，但这种变化不是无原则的变化，而必须是在不违背文字意义的前提下，统一在一定的结构整体之中。也就是说，书法的结构具有较强的规律和规定性。

结体法则是指笔画与笔画、笔画与部首、部首与主体之间的排列组合法则。合理使用结体法则，能使笔画与笔画、笔画与部首、部首与主体之间的结合产生给人以美感的字体。楷书的结体法则包括以下几个方面。

（一）点画规范

楷书的点画书写是极其规范严格的，用笔一丝不苟。笔画的起、行、收都交代得清清楚楚，长、短、曲、直也各尽姿态，不像行草书那样可以依势附形，增、删、减损。

（二）整齐平正

所谓平正，并非强求每字的横画必平、竖画必直，而是要求每个字的重心平稳。具体法则如图 3-23 至图 3-30 所示。

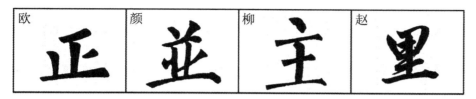

图 3-23　间架布置要平正，笔画长短要参差

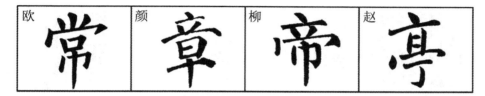

图 3-24　中竖当置正中

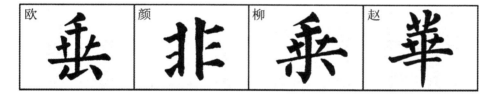

图 3-25　左右存二横者，形断意不断

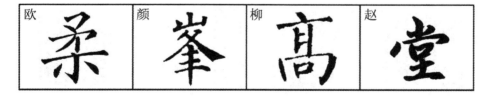

图 3-26　上下存二竖者，中心对应

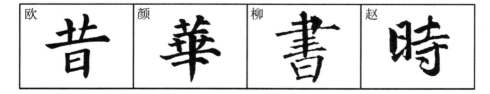

图 3-27　多横并存者，宜长短各异，中横长

41

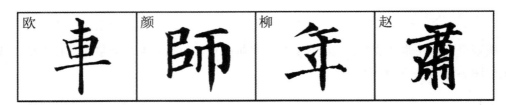

图 3-28　多竖并存者，中竖应长直勿斜

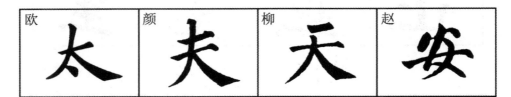

图 3-29　结构正者，横画不宜过平

图 3-30　结构偏者，务求斜中取正

（三）形体方正

篆书体长，隶书形扁，而楷书则显方正之态。我们所说的方块汉字就是对楷书而言的。但由于汉字笔画数量不一，少则一笔，多则几十笔，其结体组合也复杂多变，所以汉字非纯正的方形，而是呈现出长、短、大、小、正、斜等各种姿态，但其基本形体是端正的。

（四）上下平稳

一个字的上部分过重、下部分过轻，或上部分过小、下部分过大，都不会产生美感。因此，在书写时应注意上下平稳。具体法则如图 3-31 至图 3-37 所示。

图 3-31　天覆者，宜上宽下窄

图 3-32　地载者，宜下宽上窄

图 3-33　上宽下窄者，宜上轻下重（指笔画）

图 3-34　上窄下宽者，宜上重下轻

图 3-35　上下二分者，以协调为准

图 3-36　上中下三分者，上下宜略宽，中部宜略窄

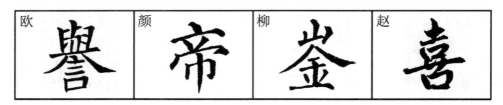

图 3-37　中部凸者，中部宜略宽，上下宜略窄

二、四体楷书

欧、颜、柳、赵是楷书中的大家，了解四体楷书的结构特点有助于我们从不同角度一探楷书的结体风貌。

（一）欧体字

欧阳询是唐初书法家，以擅长楷书出名。《旧唐书》说"询初学王羲之书，后渐变其体，笔力险劲，为一时之绝，人得其尺牍，或以为楷模焉"。欧字结体既欹侧险峻，又严谨工整。欹侧中保持稳健，紧凑中不失疏朗。所谓欹侧，是指笔画安排右肩稍稍向上抬起，点画十分紧密、奇险。所谓奇险，是指点画横竖斜正、长短粗细、虚实变化既巧妙又恰到好处，稍加变动就会破坏了它的完整性。

欧体字笔法以方笔为主，转折顿挫，棱角鲜明，笔力劲挺。形成一种结体严密笔力森挺、高间肃穆的险劲风格。这对练习基本功是合适的。但是，正是因为他的这种紧密险劲的结体和笔法，要在这种风格上变化也比较难。他的楷书作品以《九成宫醴泉铭》为最著名，另外还有《化度寺碑》《皇甫诞碑》《虞恭公碑》等。

（二）颜体字

颜真卿是唐代最富有创造性的书法家，从他留下来的 20 多件楷书碑帖中可以看出他对自己的书法风格的不断探索。颜字结体平整，正面视人，体型丰满。笔画对称匀整，横轻竖重，方框的两竖笔写成圆弧形，犹如向外的两张弓。笔法以圆笔为主，柔中带刚，所谓绵里裹铁。转折顿挫以圆笔不露头角为主，横画一般都逆入平出，到收笔停顿时也很少露圭角。形成一种雄强伟状、气势磅礴的风格。学习颜字，一是注意结体不要松散；二是注意不要只求点画的丰润，要力求表达出筋健的内在笔力。他的碑帖留存较多，早期的有《多宝塔碑》，晚期的有《颜勤礼碑》《颜家庙碑》。前者中，其风格还不明显；后两碑中，其风格已经成熟。另外还有《东方朔画赞碑》《八关斋会报德记》《麻姑仙坛记》《大唐中兴颂》等。虽然各碑风格稍有不同，但总的风格是一致的。

硬笔书法实用教程

（三）柳体字

柳公权是晚唐书法家，他的书法在当时就很出名，《旧唐书》称他的书法"上都西明寺金刚经碑，有钟（繇）、王（羲之）、欧（阳询）、虞（世南）、陆（柬之）之体"，又说他的书法"体式劲媚，自成一家"。可见他的书法早期受二王书派（后人将东晋大书法家王羲之和王献之父子并称为"二王"）的影响，后来才自成一家。宋姜夔

《续书谱》说："颜柳结体，既异古人，用笔复溺一偏，予评二家为书法之一变"。这说明颜、柳二家结体、用笔不同于历史上二王流派，进行了变革创新。柳书比颜书稍具欹侧结构，笔画右肩向上，左紧右舒，但不明显，大体上是平衡的。结体的中宫（指笔画的中心部分）紧密，四肢舒展，上下左右的点画撇捺往外伸展，而中央即支撑字的重心平稳部分却极严紧。笔法采用方圆结合，横画逆入平出，到收笔时停顿下按，有蚕头燕尾的笔势。用笔厚重，方框二竖画受颜字影响微露弧形，除有的横画和长撇较纤劲外，其他笔画都比较匀称。

总的来讲，柳字受颜字影响，但不如颜字厚重，比颜字刚劲挺拔，体现出所谓"柳骨"的精神，柳书下笔有力劲健，横、竖、钩、撇、捺，都有自己一套入笔、转笔和收笔的程式。他的楷书碑帖有十余种，早年的有敦煌出土现流传到法国的《金刚经》，代表后期的作品有《玄秘塔碑》《神策军碑》。

（四）赵体字

赵孟𫖯是元代初期很有影响的书法家。《元史》本传讲，"孟𫖯篆籀分隶真行草无不冠绝古今，遂以书名天下"。赞誉很高。赵体在继承传统书法的基础上，削繁就简，变古为今，既保留了唐楷的法度，又不拘泥于唐楷的一招一式，在楷书中经常有一些生动俊俏的行书笔法与结构，笔划形态生动自然，被誉之为"活的楷书"。赵体字形趋扁方，外似柔润而内实坚强，形体端秀而骨架劲挺，点画之间彼引呼应、十分紧密；笔圆架方，流动带行，点画圆润华滋，但结构布白却十分方正谨严，横直相安、撇捺舒展、重点安稳；笔法精致秀美充满了书卷气与富贵气。

总体来看，"欧体"稳中求险，笔画秀美；"颜体"饱满；"柳体"劲瘦；"赵体"运用行书笔法做楷意，接近行楷。图 3-38 所示分别为四体的代表作。

成之宮此則隨之
仁壽宮也冠山抗
殿絕壑爲池跨水
架楹分巖竦闕巍

欧体

大唐西京千福寺多寶佛
塔感應碑文
南陽岑勛撰
判尚書武部員外郎琅
邪顏真卿書
朝議郎
朝散大

颜体

夢僧白晝入其
室摩其頂曰必
當大弘法教言
訖而滅既成人

柳体

宜人姓衛氏諱淅媛世居崐
山石浦曾祖諱洽宗進士及
茅侑職郎故叅政魯國文節
公諱涇之母茅也祖諱楠父

赵体

图 3-38　楷书四体对比

硬笔书法实用教程

第三节 笔 顺

一、永字八法

学楷书首先要从学点画开始，因为点画是构成字的间架结构的材料。练好点画的写法，在临写时就可以更多地注意结体。"永"字有八画：点、横、竖、钩、提、长撇、短撇、捺，按各自的笔势以八字概括为侧、勒、弩（又作"努"）、趯、策、掠、啄、磔。这八画是楷书的基本笔画，每笔各有特色，而又互相呼应、一气呵成。

古人把楷书的笔法归纳为八种笔画的写法，即"永字八法"（见图3-39）。了解永字八法，对我们临写范本、掌握笔法是有好处的。"永字八法"指的是以下八种笔画的写法。

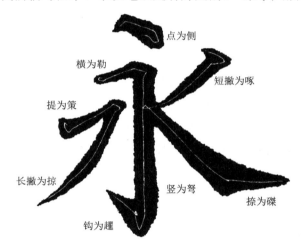

图 3-39 "永"字八法

（一）点的写法

古人称点为侧，即不是正势而是侧势，用笔时斜下笔，笔锋侧向左，笔肚子向右，逆锋入笔往右按，它的形态像一只鸟翻身往上飞。这只是指一般的写法，并不是一切有中心点的字都必定这样写，还要看字的结构不同而用不同的写法。如欧阳询的《九成宫醴泉铭》中的"之""信""交""字""充"等字的中心点，结构不同，写法也各异。这里讲的点的写法，是古人对一般的中心点的审美理解和它的用笔方法，如鸟的翻身，又像从空中落下的陨石的形态。

（二）横的写法

古人称横的写法为勒，像"悬崖勒马"，即下笔时要逆入后往下顿，然后平拉向右运

行，收笔停顿时，即勒住回锋收笔、在往右运行时要有一种涩劲，像"千里阵云"。但因每个书法家字的风格不一样，虽然都是这种笔法，逆入、下按、停顿、回锋时具有微妙的变化，往右运行时曲直粗细不同，就出现不同的艺术效果。比较颜、柳、欧、赵四家的横画的写法，就可看出这种写法上的微妙变化，以及呈现的不同风格。

（三）竖的写法

古人称竖为弩。竖画的上下头有曲势，不能直上直下，运笔时笔逆锋向上往右顿笔再往下运行。在往下运行时，笔杆因用力自然微倾而成涩笔，收笔时停顿回锋收笔。竖画的入笔和收笔都是上逆下逆如弩的两端造成逆势，不过收笔时有"悬针""垂露"两种笔法。所谓"悬针"笔，是指竖的末端如悬吊着的针头。收笔时笔锋一直往下收锋，越来越细，收笔时暗回锋如针尖。"垂露"则收笔时如露珠，收锋下按时间稍长，回锋明显。

（四）钩的写法

钩别称"趯"。"趯"即踢，意为出钩如出"脚"，犹如人踢腿。出钩前须先回行顿笔，然后用蹲锋蓄力，先后挫再往前猝然踢出，力量凝聚在笔端。收锋后不能露锋，要稍稍地收回，使笔画显得含蓄有力。清人包世臣说："趯者如人之趯脚，其力初不在脚，猝然引起，而全力遂注脚尖。"实际上，各书法家在具体运用上述方法书写钩时都会有所不同，进而呈现出个人风格。如柳字的钩笔，竖笔收笔时回锋停顿时间长，出挑时短促向上，显得有力雄劲；欧字竖画收笔向左挑出时短促而锐，显得刚劲挺拔；赵字竖画收笔回锋时无甚停顿即挑出，长而锐，显得奔放。

（五）提的写法

提又称"策"，意思是运笔有马鞭策马之势，逆笔向下按，稍作停顿后，仰笔铺毫而上，到笔画末端收笔暗收锋，其力量在末端的锋锐。除"永""水""承"等字外，如"打""瑞""塔""之"等字的提画的笔法也大体相同。

（六）长撇的写法

古人称长撇为"掠"，其写法如飞鸟的鸟翼掠过，由大到小，笔势轻捷险劲。运笔时先逆笔向上入笔，停顿后回锋往左下运行要轻捷，至收笔时暗回锋，有险峻之势。类似左下撇笔的如"为（為）""束""合""来"等字的撇笔。

（七）短撇的写法

古人称短撇为"啄"，其形态如鸟啄物，书写时腾凌而速进，是一种从右上方腾空而来的撇。运笔时下笔蹲锋而速进，因笔画短，故收笔时要急速收锋。如"千""物""家"等字。虽部位不相同，但笔法要求都是差不多的。

（八）捺的写法

古人称捺为"磔"。磔是古代的一种刑法，用来形容捺的形态与写法。捺的形态如同一把锋利的刀，笔端出锋劲利。运笔时逆笔向上，停顿回锋，往下右行时笔毫逐渐铺开，到将近收笔时，转笔向右逐步收锋，到尖锐状时回锋暗收笔，回锋时也可成锐角状。

二、笔顺规则

（一）楷书笔画基本规则

汉字的笔顺规则是由汉字自身的构成，以及人们长期书写的习惯总结出来并约定俗成的。正确的笔顺既利于笔画的起承照应，又有利于字的结构安排，书写起来自然流畅，也利于速度的提高。表 3-1 所示为楷书笔顺基本规则。

表 3-1　楷书笔顺基本规则

		规则	例字
基本规则		先横后竖	十
		先撇后捺	人
		从上到下	方
		从左到右	故
		先外后内	同
		先外后内再封口	国
		先中间后两边	小
补充规则	带点的字	点在正上及左上，先写点	门
		点在右上，后写点	犬
		点在里面，后写点	叉
	两面包围的字	右上包围结构，先外后内	勺
		左上包围结构，先外后内	压
		左下包围结构，先内后外	近
	三面包围的字	缺口朝上，先内后外	击
		缺口朝下，先外后内	网
		缺口朝右，先上后内再左下	区

另外，有的字的笔顺并不按照上述法则，而完全依照笔势的呼应与行笔的便利来安排笔顺。如"必"字有几种笔顺，可以先写好"心"，再写撇画；也可以采用从左向右的顺序书写。

（二）注意辨别容易看错的字

把字看错也是导致写错笔顺的一个重要原因，所以我们在阅读的过程中要特别留意字的形状，多翻阅一些工具书，力求把握正确的字形。

1. 易看错形状的字

有一些字的造型非常相像，少不留神，就容易看错字，如鬼、卑与男；采与番；柿与沛；谎与流等。为了纠正错误书写，本书使用了《汉字基础部件表》使用规则对易错字进行拆分，有符合理据的有理拆分，也有不合理据的无理拆分，见表3-2。

表 3-2　拆分正误表

字例	错误拆分	正确拆分	字例	错误拆分	正确拆分
采	丿 米	爫 木	男	曰 力	田 力
番	爫 木 田	丿 米 田	丑	乛 土	刀 二
美	丷 三 人	丷 王 大	虎	虍 匕 几	虍 七 几
沛	氵 亠 巾	氵 帀 丨	肺	月 亠 巾	月 帀 丨
市	帀 丨	亠 巾	了	了	乛 亅

2. 左右和上下结构易混淆的字

这类混淆主要是指把左右结构的字写成上下结构，或把上下结构的字写成左右结构。

这一类字由于有多个部首或组成部分，导致人们混淆其结构。解决这个问题一般可以这样判定：看哪个偏旁能和声旁组成一个字，能组成一个字的偏旁和声旁就形成一个部分，接下来就可以判断这一部分与另外一个偏旁的结构关系了，见表3-3。但也有例外，如"萍"字等。

表 3-3　混淆字正误表

字例	错误拆分	正确拆分	字例	错误拆分	正确拆分
范	氵 艻 范	艹 氾 范	前	肖 刂 前	䒑 刖 前
谎	艹 讠 㐬 蔬	讠 艹 㐬 谎	照	昭 口 灬 照	昭 灬 照
晓	昁 兀 晓	晓 兀 晓	默	里 犬 灬 默	黑 犬 默
簿	氵 簿 溥	竹 溥 簿	憔	惟 灬 憔	忄 焦 憔

3. 易混淆的佳字部与隹字部

这里主要是指佳与隹右边的部分经常被人错误替换，替换以后的笔顺就明显不同了，希望在阅读时多注意二者的形状，如佳字部的字：桂、挂、佳、街、洼、涯等；隹字部的字：谁、难、雌、锥、稚气等。

（三）容易写错笔顺的字

以《现代汉语通用字笔顺规范》为准，容易写作笔顺的字至少有下列 72 个（按笔画数从少到多排列，同笔画数的字按第一笔笔形横、竖、撇、点、折排列）：

九、匕、乃、与、山、义、及、叉、五、巨、比、瓦、长、丹、方、火、为、丑、办、甘、世、北、凸、由、凹、鸟、必、讯、出、母、考、耳、再、舟、兆、壮、收、戒、报、巫、里、坐、免、卵、非、齿、垂、官、肃、贯、革、幽、鬼、差、套、脊、兜、象、祭、插、搜、葵、凿、鼎、傲、寝、撇、燕、矗、藏。

第四节　字形规范知识

一、独体字在结字时的变化

一些独体字作为合体字的部件出现时，会发生一些变化，主要包括笔画形态和笔顺方面的变化。

（一）笔画形态的变化

独体字作为部件后，其笔画形态的变化规律主要包括以下几种。

1. 横变提

独体字中的下横在合体字中的左侧时变为提，见表 3-4。

表 3-4　横变提

独体字时形态	合体后的形态	独体字时形态	合体后的形态	独体字时形态	合体后的形态
工	攻	正	政	立	站
王	现	豆	豌	耳	取
牛	物	丘	邱	虚	觑
至	到	黑	默	马	驼
生	甥	业	邺	且	助

2. 撇变竖

一些独体字中的撇在合体字中变为竖。

用—勇　用—恿　用—通

3. 竖变撇

一些独体字中的竖在合体字中变为撇。

丰—邦　半—版　羊—翔　辛—辣

4．捺变点

有些独体字中的捺在合体字中变形为点，见表3-5。

表3-5　捺变点

独体字时形态	合体后的形态	独体字时形态	合体后的形态	独体字时形态	合体后的形态
人	内	夫	规	分	颁
仓	创	会	刽	求	救
会	刽	米	粉	奄	鹌
关	郑	禾	和	交	郊
朵	剁	公	颂	果	颗
谷	欲	采	彩	文	刘

5．竖折变竖提

有些独体字中的竖折在合体字中变形为竖提。

山—屹　岳—缺　齿—龄

6．竖弯钩变竖提

有些独体字中的竖弯钩在合体字中变形为竖提。

七—切　己—改　元—顽　光—辉　克—兢

7．弯钩变撇

有些独体字中的弯钩在合体字中变形为撇。

手—拜　手—掰　手—湃

8．横折钩变横钩

有些独体字中的横折钩在合体字中变形为横钩。

尚—党　高—膏　雨—雪

9．横折弯钩变横折提

有些独体字中的横折弯钩在合体字中变形为横折提。

九—鸠　几—微　几—颏

10．横折弯钩变横折斜钩

有些独体字中的横折弯钩在合体字中变形为横折斜钩。

几—凤　凡—巩　九—执

11．笔画缩短

有些独体字的笔画在合体字中所有缩短，如"女""舟"两字作左偏旁时横画的右边不再出头。"牛""羊"两字作字头时竖画缩短。

女—好　舟—舡　牛—告　羊—美

12. 省略钩画

有些独体字作字头时钩画省略。

小—尘 羽—翠 可—哥 求—裘 每—繁

13. 两个或多个笔画变形

有些独体字的笔画在合体字中的发生了变化。

西—要 示—礼 衣—补 网—罗

14. 笔画变形且减少

有些独体字的笔画在合体字中不但发生了变形且减少了。

艮—即 艮—即 艮—即 良—郎 良—朗

15. 特殊变形

（1）两种写法

有的独体字作部件时有两种写法，如"月"（是"肉"字的变形）作为字底和字头时有两种写法。"心"字作为字底也有两种写法。

肉—胃（字底） 肉—炙（字头）

心—思 心—恭

（2）结构变化

有些独体字的结构在合体字中发生了变化。如"辱"字本来是上下结构，在"褥"子中撇变长，导致结构变为半包围结构。

辱—褥 取—最

（二）笔顺的变化

有些独体字变为偏旁时笔顺发生了变化。这主要是为了加强左右两部分的联系，使书写连贯流畅。如"车"字的笔顺是横→撇折→横→竖，作偏旁后笔顺变为横→撇折→竖→提。

车—辆 牛—特 耳—取

二、部件容易混淆的字

有些汉字中的组成部件形态相似，容易混淆，造成错笔，现举例说明。

表 3-6 部件易混淆的字

部件	写法	例字
人、入、八	人，撇捺相连，撇画出头	全、会、合、令
	入，撇捺相连，捺画出头	氽、籴
	八，撇捺分开	公、分、兮

部件	写法	例字
匕、七、乚	匕，由撇和竖弯钩组成，撇不出头	仓、比、它、北
	七，由一横和一个竖弯钩组成，横出头，注意横画左低右高	皂、虎、柒
	乚，由一撇和竖弯钩组成，撇出头	龙、叱、觚
弋、戈、戋、尧	弋，共三画	贰、忒、式
	戈，比"弋"字多一撇	战、戗
	戋，比"戈"字多一横	钱、浅、盏
	尧，上半部不单独成字，是由草书演变而来的	饶、挠
土、士	土，上横短，下横长	幸、周
	士，上横长，下横短	志、声、壳、吉
丌、廾	丌，撇和竖上不出头	鼻、痹、畀
	廾，撇和竖上出头	卉、算、异、弊
九、丸	九，由撇、横折弯钩组成	旭、抛、馗
	丸，由横、撇和竖弯钩组成	尴、尬、虺
市、市	市，由点、横和巾组成	柿、闹、铈
	市，竖出头，没有点画	沛、芾
冃、日、曰	冃，两横与左右两竖分开，不相连	冒、冕、瑁
	日，形态狭长	早、旦、旭、旺
	曰，形态扁长	早、昂、最、昌
厶、亼	厶，由撇提、点两笔组成	离、禽、璃
	亼，竖、提、点三笔组成	禹、属、寓
今、令	今，注意下面没有一点	矜、琴、铃
	令，比"今"多一笔	岭、玲、龄
氏、氐	氏，注意下面没有一点	纸、昏、抵
	氐，比"氏"多一点	低、邸、抵
水、氺	水，共4画	泉、浆、泵
	氺，共5画	泰、黎、暴
䒑、小	䒑，由点、点、撇组成	兴、觉、誉
	小，由竖、点、撇组成	尘、尖、省
束、朿	束，中间部位是横画，封口	喇、嫩、漱
	朿，中间部位不封口	刺、策、棘

部件	写法	例字
囟、卤、囱	囟，读音（xìn），囟门	囟
	卤，读音（lǔ），卤肉	卤、硵、舠
	囱，读音（cōng），烟囱	囱
臣、臤	臣，注意中间部件的写法	宦
	臤，比"臣"字多一竖	宧
采、采	采，由爫和木组成	彩、菜、睬
	采，比"采"字少一笔，竖笔出头较多	番、悉、釉
舀、臽	舀，注意上边部件的写法	滔、稻、蹈
	臽，读音（xiàn）	陷、焰、阎、馅

三、纠正不规范的字

（一）错字

1. 笔画形态写错

笔画形态写错主要是指把字的方向、转折、连断等处写错。

竖写成撇：如将"刊"字第三笔的竖画写成撇。再如"讯"字的第五笔、"报"字的第五笔、"临"字的第二笔等，都是竖画不是撇画。

正确写法	刊	讯	报	临
错误写法	刊	讯	报	临

少写钩画："七"字第二笔的规范写法是竖弯钩，写成竖弯是错误的。"刨"字第五笔、"创"字第四笔是竖弯钩，不是竖提。

正确写法	七	老	刨	创
错误写法	七	老	刨	创

一笔断成两笔："区"字的笔顺是横—撇—点—竖折，而不是横—竖—撇—点—横。"专"字的竖折撇、"片"字的横折、"卸"字左边的竖画都是一笔，不能断成两笔。

正确写法	区	专	片	卸
错误写法	区	专	片	卸

两笔写成一笔："求"字第三、四笔是点和提，不能连成一笔。"美"字"羊"部的竖和"大"部的撇画是两笔，不能合并为一笔。

正确写法	求	康	美	噬
错误写法	求	康	美	噬

朝向有误："虐""疟"两字的右下部件开口应朝右，不能朝左。

正确写法	虐	疟
错误写法	虐	疟

2. 增减笔画

多写横画："考"字下边是横和竖折折钩，不是"与"。"鬲"字的点、撇下边是一横。"噗"右下部件不是"美"字。"聘"字右下不是"亏"。

正确写法	考	鬲	噗	聘
错误写法	考	鬲	噗	聘

多写点："曳"字右上角没有点画，"步"字右上没有点画，"染"字右上是"九"，不是"丸"，"驮"字右边是"大"，不是"犬"。

正确写法	曳	步	染	驮
错误写法	曳	步	染	驮

多写撇："武"字右边是"弋"，不是"戈"。"贰"字右边没有撇。"挖"字右下不是"九"字，比"九"字少一撇。"黎"字右上不是"勿"，比"勿"字少一撇。

正确写法	武	贰	挖	黎
错误写法	武	贰	挖	黎

少写横："具"字里面是三横，不能写成两横。"蒙""粤""壑"等字中间容易丢一横。

正确写法	具	蒙	粤	壑
错误写法	具	蒙	粤	壑

少写竖：如"胸""傄""修""悠"等字容易少写一竖。

正确写法	胸	傄	修	悠
错误写法	胸	傄	修	悠

3．笔画关系错误

不应出头："夕"字的点画不能出头。"亏"字的竖折折钩只能和第二横连上，不能出头。"饰"字右边的撇和横不能交叉。"犯"字的第二撇不能出头。

正确写法	夕	亏	饰	犯
错误写法	夕	亏	饰	犯

不应不出头："唐"字的长横右边应该出头，"害怕"字的中竖下边要出头，"善"字的中竖要和最后一横相连，"叟"字的竖画也要出头。

正确写法	唐	害	善	叟
错误写法	唐	害	善	叟

比例有误："言"字第一横长，第二、三横短；"亲"字第二横长；"垂"字的中横最长；"接"字是第二横短，第三横长。

正确写法	言	亲	垂	接
错误写法	言	亲	垂	接

4. 结构错误

"夺""奇"两字是上下结构，都含有大字头，但要注意包含关系。"莲"字是上下结构，不能写成侧承托结构。"满"字是左右结构，不能写成上下结构。

正确写法	夺	奇	莲	满
错误写法	夺	奇	莲	满

（二）别字

别字是由于字形相近，或字音相同，而产生的辨别错误。如把"包子"写成"饱子"，把"不屈不挠"写成"不曲不挠"等。所以在书法练习或创作中，要使用规范的字，不要出现别字。因为"汉字的规范性是单一的。即在一定历史时期的横断面上，一个字只容许一种标准写法，如果出现其他写法，则称为异体、俗体"。

（三）异体字

异体字指读音、意义完全相同而写法不同的字。如"岭"与"岑"。异体字增加了人们的记忆负担和印刷的困难，限制了汉字的交际功能，所以我们提倡使用正体字，不写或少写异体字。

（四）繁体字

繁体字，一般是指汉字简化运动被简化字所代替的汉字，有时也指汉字简化运动之前的整个汉字楷书、隶书书写系统。繁体中文至今已有三千年以上的历史，直到 1956 年前一直是各地华人中通用的中文标准字。1956 年 1 月 28 日，中华人民共和国国务院发布《关于公布〈汉字简化方案〉的决议》，中国大陆开始全面推行简化字。

国家对待繁体字的政策不是消灭或废除，而是限制其使用范围。文物古迹、古籍出版物和书法艺术中可以保留或使用繁体字。必须写繁体字的时候，一定要查工具书，以免出现错误。

第四章

硬笔楷书笔画

硬笔楷书是硬笔书法的常见形式之一。书写工具主要为钢笔，呈现形式是自毛笔时代传承下来的楷书。与毛笔楷书相比，缺乏一定的起承转合和笔画上的粗细对比，但更具实用性，能为多数人所接受和鉴赏。

笔画是构成汉字的基本要素，所以要想写好字，必须先写好基本的笔画。笔画有四个基本要素，即角度、弯度、粗细和长度。

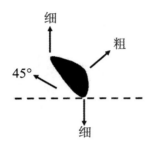

角度：和水平线夹角 45°。

弯度：左下侧接近直线，右上侧是曲线。

粗细：先细后粗，再变细，最粗点在整个笔画的 2/3 处。

长度：很短。

第一节　笔法训练

一、角度训练

（一）右下 45°

我们从方格的左上角向右下角画直线，这样斜线和水平线的夹角为 45°。楷书笔画中斜点、斜捺的角度都接近右下 45°。

（二）左下 45°

由方格的右上角向左下角画直线，这样斜线和水平线的夹角为 45°。楷书笔画中的斜撇的角度接近左下 45°。

（三）竖线

楷书中的竖画比较难写，不少人写得偏向一边。可以直接描摹下面方格的竖线，然后在方格中间画竖线，掌握好角度，不让它倾斜。

硬笔书法实用教程

二、弯度训练

（一）圆圈训练

顺时针画圆圈，有助于准确掌握长横、斜点、撇、左点、横折钩等笔画，逆时针画圆圈有助于准确掌握捺、上横、斜钩、卧钩等笔画。

（二）S形训练

（三）8字训练

三、力量训练

在角度训练的基础上，增加力量训练，如向左下或右下画线，练习先细后粗、先粗后细、中间粗两端细、中间细两端粗等。笔画有粗细变化，才具有韵律感和艺术美感。

四、组合训练

（一）平行线

描摹下面的方格中的横线，可以先描画横线，再徒手画距离相等的横线，通过这种训练来提高目测距离的能力。

（二）对称线

在楷书中，存在大量角度对称的笔画组合，如"人""八""入"等字的撇捺，虽然长度不相等，但角度对称。下面的表格中的斜线都是对称的，通过这种训练，可以提高控笔能力。

第二节　基本笔画书写技巧

硬笔楷书的基本笔画包括点、横、竖、撇、捺、提、钩、折。基本笔画的练习是写好硬笔楷书的基础。对于基本笔画，它们有其共性，要求每一笔画都有起笔、行笔和收笔的基本动作，并要掌握其书写要领，体现各部分书写的方向性和稳定性。总括来说，就是要做到起落完整、提按合度、方圆相济、重心平稳。

一、点

点画大体包括右点、左点、斜点、长点等单点，以及组合在一起的组合点，如相向点、向背点等。点画在一个字中就如同人的眼睛一样重要，是一个字的精神体现。一般来说，书写点画应注意以下要领：一是注意点画本身的书写要领；二是点画劲道有力，呈短而粗之状；三是组合点中要注意方向、大小、意连等方面的呼应。忌书写时把点画拉得太长。

右点：轻下笔，由轻到重向右下行笔，稍按后即收笔，不能重描，一次成画。写点关键要有行笔过程，万不可笔尖一着纸就收笔。

左点：写法基本同右点，但行笔方向往下略向左偏一些，收笔时要顿笔。

长点：写法与斜点相似，但比斜点长。多用在独体字的右边。一字之中有两个捺画的，其中一个捺画要缩短为点，写法与长点相同。

相向点：又称曾头点，其左为顿点，右为撇点。两点相向，上开下合，左低右高，前呼后应。顿点的写法基本同右点，收笔是出锋，意连下笔。写撇点时下笔向右下稍顿，转向左下迅速撇出。

相背点：又称脚点和八字点，其左为撇点，右为顿点。两点相背，左右相对，左高右低，上端靠拢，下端开张，背而不离，大小根据字形而定。

二、横

横画主要包括长横、斜横及上横。横画要写平稳，因为横在一个字中起平衡作用，横不平，则字不稳。

长横：下笔稍重、行笔向右较轻，收笔略向右按，整个笔画呈左低右高、向下俯势的形态。

斜横：轻下笔，由轻到重向右行笔大约写到长横的一半时停笔即收。笔画稍向右上仰。

上横：左细右粗，左低右高，略微往下鼓一点，比较短。多用在字的上边，使字有向上飞升之势。注意这个笔画不是撇，撇是从右往左写，这个笔画是从左往右写的。

一	二	三	而	石	更	于	西

三、竖

竖画一般分为垂露竖和悬针竖两种。竖画在汉字中起着立柱的作用，是字的主要骨架，尤其是长竖，决定着字的重心平稳，所以竖画一定要写得挺拔稳健。

垂露竖： 起笔如悬针竖，略微回笔后向下运笔，最末端顿笔。垂露竖的两端用笔重而稍粗，中间用笔略轻而微细。笔画末端较为饱满圆润，形如露水珠。

丨	十	阳	段	性	枉	促

悬针竖： 下笔轻顿，顺势转笔直下，至末端逐渐加快速度并提笔。悬针竖整体较长，上粗下细，形如针状。

丨	个	中	甲	申	华	那

四、撇

撇画一般分为斜撇、竖撇、短撇、长弯撇等。撇画在一个字中很有装饰性，如能写得自然舒展，会增加字的美感，有时还与捺画相对称起着平衡和稳定重心的作用。总体来说，撇画是有弯度的，但弯度不宜过大，否则没有力度。

斜撇： 下笔稍重，由重到轻向左下行笔，收笔时出尖。

丿	人	本	着	看	会	命

竖撇： 下笔稍重，由重到轻向下行笔，行至撇的长度三分之二处，向左下撇出，收笔时出尖。

短撇： 写法同斜撇，只是笔画较短。短撇在字头出现时，笔画形态较平，如"手""毛""反""乐"等字；在字的左上部位出现时，笔画形态较斜，如"勺""狂""他"等字。

长弯撇： 从左上向右下 45°起笔，略微回笔向下行笔，到总长度三分之二处以后转向左下，逐渐加快速度并提笔出尖。

五、捺

捺画往往是字中的主笔，其行笔一波三折、起伏跌宕，有轻重、速度的变化，讲究形态的舒展、流畅。写好捺画很关键，它在字中经常充当主笔，体现豪放的特征。

斜捺： 轻落笔，向右下由轻到重行笔，行至捺脚处重按笔，然后向右水平方向由重到轻提笔拖出，收笔要出尖。

平捺： 写法同斜捺，但下笔时先要写一小短横，然后再向右下（略平一些）方向行笔。

第四章　硬笔楷书笔画

65

反捺： 形似右点，轻落笔，向右下由轻到重行笔，稍按后即收笔。若一个字中出现两个以上捺画，应将副笔写作反捺。

| 丶 | 关 | 从 | 炎 | 奏 | 食 | 餐 |

六、提

提画也称挑，下笔较重，由重到轻向右上行笔，收笔要出尖。提画在不同的字中角度和长短略有不同。

| ㇀ | 氏 | 衣 | 比 | 裏 | 顿 | 饺 |
| ㇀ | 珍 | 坝 | 巩 | 坡 | 习 | 牺 |

<p align="center">第三节　复合笔画书写技巧</p>

复合笔画指由两种或两种以上基本笔画组合成的笔画。这类笔画有明显的转折，因此，要重点掌握怎样进行转折。

一、折部组合

折画是笔画间的结合，折角处或折或转、或方或圆，过渡自然而富有活力。

横折： 下笔从左到右写横，到折处稍顿笔再折笔向下写竖。注意折要一笔写成，中间不可间断。

| ㇆ | 己 | 贝 | 书 | 中 | 马 | 央 |

竖折： 写竖至转折处稍作停顿，随即稳实地向右写横，末端要有回收之意。

撇折：先写短撇，至转折处向左顿笔稍驻，而后提笔写短横。

二、钩部组合

钩画短小精悍，行笔须迅速、果断。钩画可分为横钩、竖钩、斜钩、卧钩、弧弯钩和竖弯钩等。

横钩：下笔向右写横，行笔至起钩处顿笔向左下轻快钩出。注意钩不宜太大，要把力量送到笔尖。

竖钩：下笔写竖，到起钩处，稍停向左上钩出，出尖收笔，钩的尖角约为 45°，出钩的部分要短一些。

斜钩：下笔稍重，向右下弧直行笔，到起钩处向上钩出，收笔要出尖。写戈钩关键是要保持一定的弧度，太直、太弯都会影响整个字的美感。

卧钩：下笔稍轻，先向右下行笔（笔画由轻到重），再圆转向右水平方向行笔，到起钩处向左上钩出，钩要出尖，但不宜过大。

竖弯钩：下笔写短竖，再圆转向右水平方向写短横，收笔时向上方钩出。

| 乚 | 己 | 也 | 电 | 乱 | 乳 | 胤 |

弧弯钩：下笔稍轻，由轻到重向右下弧弯行笔，到起钩处略顿笔向左上钩出，收笔要出尖。书写时下笔处和起钩处上下应在一条垂直线上。

| 亅 | 犹 | 狙 | 狂 | 狭 | 获 | 猩 |

横折钩：是横与竖钩的连写。在不同的字中横折钩的写法稍有不同。

| 冂 | 刀 | 万 | 卫 | 也 | 而 | 书 |

横折斜钩：是横和斜钩的连写，要求横部稍微左低右高，斜钩部弯度不要太大，钩尖朝右上。

横折弯钩：根据它的弯度可细分为两种。一种是"几""九"等字以及由它们派生出的字中的横折弯钩，就是横与竖弯钩的连写。另一种是"乙"字及由它派生出来的字，特点是弯度比较大。在书写时要注意区分角度和弯度。

横撇弯钩：第一段是左低右高的横部，第二段是短撇，第三段是有弯部，第四段是钩部。注意它要站稳，上下基本对称。多用在耳朵旁中。

竖折折钩：是竖画和横折钩的连写。要求注意掌握好转折处的顿笔。在不同的字中，其横部、竖部长度、角度是不完全相同的，书写时要注意区分。

横折折折钩：是横折和横折钩的连写。根据笔画的长度、角度可以细分为两种。第一种写法第一段稍长且左低右高，第二段短且直，第三段短且平，第四段长且稍弯，第五段是直钩。

第二种写法两横都平，上横短，下横长，撇部也稍长一点。

三、撇部组合

横撇：写完横后稍微提笔，转向右上，在向右下顿笔，稍微回笔后在向左下连写撇部。在不同的字中，横部和撇部的角度及各自的长度是不同的，书写时应注意区分。

撇点：先写先粗后细的撇，然后不提笔，顺势写先细后粗的长点。在不同的字形中，撇部和点部的长度、角度可能不同，书写时应注意区分。

撇提：先写撇，顺势写提即可。

竖折撇：这种笔画只出现在简化字中，要求顿笔起笔，左下行笔，顿笔后连写横部，再顿笔写撇。注意这种笔画自身要站稳，不能倾斜。

横折折撇：第一个横部左低右高，第一个撇部短且直，第二个横部左高右低，第二个撇部长且弯。

横折弯撇：这种笔画写法与横折折撇不同。用在走之底中。要点是横部稍左低右高，下边的部分短，弯度小，不要拐硬弯儿。要求自身要站稳。

第五章

硬笔楷书偏旁部首

在汉字书写中偏旁部首是一个不可或缺的部分，它直接影响着整个汉字的书写效果。偏旁部首分为左偏旁、右偏旁、字头、字底和字框五大类。根据偏旁部首各自所处位置的不同，在书写过程中有不同书写要求和特点。但总体上都是一样的，偏旁部首的总体要求：重心要稳、收放要准、和谐呼应、匀称自然。

第一节　左偏旁

这一类偏旁应主要注意重心和收放，把握好笔画的倾斜度和长短比。

言字旁：上点远离短横，折在点的正下方。挑画较斜，和字的右边点画呼应。

单人旁：撇为短斜撇，不能写得太长；竖画在撇的中间稍下起笔，为垂露竖，下端略偏左。

讠	认	说	论	亻	什	他	保

双人旁：上撇短，下撇略长，下撇在上撇中心正下方处起笔，撇的方向和上撇基本一致，可略斜；垂露竖起笔稍轻，顶在下撇中心处。

竖心旁：左点较竖，右点较侧，左右两点要呼应；左点低，右点高，两点位于垂露竖上部，左点远离，右点靠近；竖画较长，直挺有力。

彳	行	徐	得	忄	忆	怀	慢

两点水：上点和挑点要上下顾盼、呼应；挑点起笔略偏左，挑向字的右边部分第一笔起笔处；两点间距要适当。

三点水：三点不应在一条直线上，挑点略偏左，第二点的位置最偏左；上两点距离略大，第二点与挑点距离略小；三点上下要有呼应感。

冫	次	冲	冰	氵	江	法	济

歹字旁：短撇起笔于短横中部偏左，短且直；横折撇从短撇中部靠上起笔，撇与短撇

大体平行，稍长且弯；最后点的起笔位置位于短撇的尾部（或稍微靠上）。整体形态视不同字而有所区别。

车字旁：两短横和长挑三者间距大致相等；垂露竖下端略偏左；长挑较斜，左伸右缩。

米字旁：上两点左右呼应；短横左伸右缩，并位于垂露竖上部；垂露竖起笔重，底部略左偏；撇向左下方，不宜太长；右点宜高。

火字旁：上两点左右呼应，左点较竖撇较低，右点较高，位于竖撇上半部，且左点远离，右点靠近；右下点和右上点距离较远，且和竖撇紧靠。

弓字旁：三短横间距大致相等，横折中的竖、竖折钩中的竖和竖钩都右倾，竖钩略长。整体上紧下松，呈窄长形。

月字旁：中间的上点和挑点上下呼应，两点和横折钩中的短横三者间距大致相等，左边为竖撇，整体较窄长。

日字旁：左竖较短，横折中的竖略长，两短横和挑三者间距大致相等；挑画较斜，起笔在左竖外，和左竖下端相接，整体较窄长让右。

马字旁：横折窄小，竖折折钩宽大，两竖间距较小；长挑左伸，略上靠。整体上窄紧，下宽松。

金字旁：斜撇略长，要能盖住下部；三短横间距大致相等，第一个短横位于斜撇的头部，第二、第三短横位于竖提的上部；竖的下端略左偏，挑向右上。

禾字旁：平撇和短横距离不宜过大，垂露竖起笔在平撇中心处，短横相对于垂露竖，左伸右缩，短斜撇起笔在横竖交叉处，右点宜高。

| 钅 | 铜 | 银 | 锡 | 禾 | 秒 | 秋 | 租 |

绞丝旁：第二个撇折中的撇较第一撇长，短横也较斜；最后一挑更斜且较长，起笔处较偏左，锋对字心。

木字旁：短横位于垂露竖的上三分之一处，左伸右缩；短斜撇从横竖交叉处起笔，不宜太长；右点宜高，整体窄长让右。

| 纟 | 线 | 织 | 组 | 木 | 权 | 样 | 朴 |

牛字旁：短横从短斜撇中部起笔，起笔较轻，位于竖画上部；竖画直而挺，底部略左偏；挑较长，位置宜高，和短横一样，都左伸右缩。

食字旁：横钩起笔在第一撇的上部；竖对着撇的中部，下端略偏左；挑笔较斜。

| 牛 | 牡 | 牺 | 物 | 𠂉 | 饥 | 饮 | 饿 |

王字旁：两短横和挑画三者间距大致相等。挑画最长，较斜，且左伸右缩。

提手旁：短横位于竖钩的上部；竖钩应长而有力，直而挺，钩对准挑的起笔；挑从左下向右上，较长；短横和挑画相对于竖钩，都呈左伸右缩状态。

| 王 | 环 | 现 | 理 | 才 | 打 | 拔 | 捕 |

反犬旁：上面斜撇较长，位于弯钩头部；弯钩上弯下直；最后一斜撇略短，起笔处和弯钩相接；两斜撇间距略小，以不平行为美。

左耳刀：横折弯钩中横不宜太长，但右端较高；弯钩不宜太大，太凸。垂露竖较长，起笔较轻，整个偏旁窄长让右。

| 犭 | 狂 | 猎 | 狮 | 阝 | 阴 | 陈 | 陆 |

第二节 右偏旁

戈字旁：短横位于长斜钩的上部、位置较高，长斜钩弯而有力，短斜撇起笔靠近短横右端，整体呈斜长形。

页字旁：上面短横长度要适中，中部窄长，撇点要左右舒展。整体正直，重心平稳。

单耳旁：横折略紧，弯钩较长大，并向右略凸；悬针竖或垂露竖的起笔和短横的头部相接。

反文旁：第一撇较直，短横从撇的下半部起笔；第二撇较曲，和第一撇间距略小；捺从第一撇撇尖处起笔。

三撇旁：三短撇中，第一、二撇较直，第三撇略长、较曲。三撇之间距离大致相等，撇的方向基本一致。

鸟字旁：横折钩起笔在短斜撇的下部，钩略向里收，较窄紧；竖折折钩宽松，钩向里收；横的位置靠上，整体上紧下松。

右耳刀：右耳刀与左耳刀位置相反，横撇弯钩要大，耳部上小下大，竖为悬针竖。整体上紧下松，呈长形，在整个汉字中稍居右下。

立刀旁：短竖相对于长竖钩位置略偏上；两竖互相平行，间距不能太大；长竖钩要长而挺。

力字旁：横折钩中横右端略高，竖钩右倾，下端偏左；斜撇不可过长，和竖的距离不可太大，整体呈斜长形。

佳字旁：垂露竖起笔略轻，长而挺，顶于短斜撇的下半部；四横间距均匀，中间两横较短，最后一横较长，并和垂露竖相接。

第三节　字　头

厂字头：横为短横，撇用长撇，两笔形断意连。

广字头：上点位于横的中间（居正），横略左低右高，斜撇的起笔在横的头部、较长。

户字头：上点居中；横折中竖较短，且下端较偏左；两横上长下短，间距较小；斜撇略长，向左下伸展。

病字头：前面写法同广字头，左两点位于撇的中上部且上下呼应。

雨字头：短竖起笔在上面短横的中间；横钩的横较长，右端略高，相对于短竖左短右略长；四点要上下呼应、左右顾盼，整体形状宽扁。

竹字头：整体呈扁宽形，左部略小、右部略大，左低右高。

硬笔书法实用教程

爪字头：撇宜短不宜长，下面三点的形态因字体其他笔画而定。

草字头：左竖较短，为垂露竖；右竖较长，并出锋；两竖上开下合，距离适当，位于横的中部；横应左低右高，整体形状较扁、宽。

秃宝盖：横钩起笔在左点的上部，横较长、右端略高，整体较扁、宽。

宝盖头：上点居中，下部写法同秃宝盖，钩对字心，整体较扁、宽。

穴字头：前面写法同宝盖头。里面两点左右分开一定距离，位于上点下方的两边，起笔靠近横画。

文字头：点要有一定的斜度，斜度大小由字的下部分决定，横取左低右高之势。

气字头：上横起笔处连接在短斜撇上部，中间横较短，下横最长，三横间距均匀、左低右高；弯钩较长。

虎字头：短竖和短横相连，位于横钩中间；横钩中横较长，左低右高；"七"较紧凑，位于横钩下方；斜撇较长，向左下伸展。

第四节　字　底

女字底：撇折中撇较直、短；第二撇较曲，和第一撇间距略开；覆横较长，左右伸展，位于第一撇的上部。

廾字底：横画要长，以托起字的上半部分，左撇和右竖上部出头宜短，下部不宜平脚。

皿字底：四竖较短，间距大致相等，上开下合，位于下横中部；下横较长，整体较扁。

系字底：两个撇折形态不一；第二个较第一个略大，撇画和折画都更长，但两撇画的起笔处于一条直线上；竖钩起笔与第二个撇折的中部，竖钩不宜过长；三个点形状不同，下两点左右呼应；整体上紧下松。

走字底：两个横画长短有别，左低右高，捺画宜呈现伸展之势。

走之旁：横折折撇远离上点，呈左倾姿态，较紧凑；平捺起笔较重，和撇尾相接。

第五节　字　框

区字框：上横较短，竖折中的竖下端略偏左、横较长，整体呈长方形。

国字框：左竖略短，横折钩中的横右端略高；右竖较长，和左竖有向背，两竖下端左高右较低；整体呈长方形，下口略宽。

同字框：横折钩中的横右端略高；竖钩的竖和左竖有向背，且长于左竖；整体为长方形，框的大小根据框内笔画多少而定。

门字框：点位于左上，左竖略短，横折钩中的横较短、右端略高，竖较长，两竖要有向背。

句字框：横折钩起笔与短撇的中间靠下部分，横较短、右端略高，竖较长，钩不宜大；框的大小由内字决定。

画字框：左竖较短，右竖较长；横呈左低右高之势；整个形态上开下合，框的大小由内字决定。

第五章　硬笔楷书偏旁部首

第六章
硬笔楷书间架结构

结体也称为结构、构字、间架，是指将笔画按汉字书写的笔顺规则、组合规则等进行艺术构思和处理，搭配、组合成体式美观、大方的汉字。

汉字结构复杂而富有变化，虽属于方块汉字，但其形态各有不同。在书法艺术中，汉字的复杂多变表现为，在遵循书法的结构法则的同时，包含着书法家匠心独运的安排与处理，其最终形态变化万千、魅力无穷。书法历史上，不同的书体和流派有不同的结体规律和方法；同一书体和流派，因书法家的性情、性格和学识、修养的差异，同样的汉字在结体上也各有变化。

第一节　独体字

一、独体字二要素

独体字是不能拆分为偏旁部首的字，一般笔画较少。正因为如此，独体字的结构特征更加明显，更加易于理解。

决定独体字结构的要素主要有两个，即位置和比例。通俗地说，位置就是每个笔画分别写在哪里，比例就是每个笔画的长短、粗细。字体是以二维形态存在的，所以它有两个向度，即横向和纵向。因此，笔画的位置又细分为左右位置（横向位置）和上下位置（纵向位置）。只要掌握了构成字的每个笔画的位置和比例，这个字的结构就能正确掌握了。

二、独体字结构原则

独体字是由基本笔画组合而成，独立构成一个汉字。独体字的笔画少空白多，大多构造简单、笔画简略，但书写起来并不容易。书写时要做到均衡匀称、重心平稳、疏密适当、斜度相宜。

（一）稳定

横平竖直：凡是有长横长竖的字，一般要让它横平竖直，这种结构给人以稳定的视觉感受。

撇捺对称：有撇有捺的字，撇捺的长度可能不同，但其角度一般是对称的，而且撇捺的末端一般在同一条水平线上。

上下对正：字的上方中心要和下方中心上下对正，形成一条中心线，不要上下扭错。

斜中求稳：有些字是由倾斜的笔画组成的，既没有长横长竖，也没有角度对称的撇捺。书写这样的字要把握好重心，保证重心平稳。

（二）联系

联系原则就是笔画中间要有内在的联系，使这些笔画成为一个整体，而不是简单的笔画的堆放。比如"刀"字的撇画与右边的横折钩相互呼应，形成一种张力。

（三）匀称

楷书以匀称为美，间距均匀，空白舒道。不论是横之间、竖之间、撇之间，都要基本等距，不要忽大忽小，变化突然。

（四）变化

三紧三松：字的结构多是内紧外松，上紧下松，左紧右松，重心处在偏左偏上的位置。

黄金分割：楷书结构中存在很多黄金分割的字体，如"十"字的竖下半部分占整个竖的 0.618，"人"字撇捺的连点、"又"字撇捺的交点就是黄金分割点。

第二节　合体字

合体字的各部分之间要有组合之意，既为组合就需搭配，既为搭配就会产生相互关系，既有相互关系就必须统一。偏旁与偏旁、偏旁与主体、主体与主体之间组合在一起而形成新的字要注意协调统一。

一、合体字结构原则

（一）中正稳定

楷书以端庄为美，字正平稳，踏实安详。中心为中竖时，竖要正直；中心没有中竖时，要做到左右均衡，重心稳定。

（二）主次分明

汉字看似方块字，但其实没有一个字是规整的正方形。要找出"破方"的一部分，显示字形的变化、特征和突出的美，使写出来的字丰富多彩，各具神态——或上宽，或中宽，或下宽，或右展，主次分明。

上展下收：上方宽展，盖住下方，支撑住这个字的"天"。下方收缩，不必伸展，安居其下。

上收下展：下方宽展，稳托这个字的"地"。上方收缩其宽，不必伸展，稍向右上倾斜，安安稳稳地立在字的上方。

中展上下收：中间有宽展的笔画，如撇、捺、长横、四点等，任其宽展，尽显优势。上下收缩突出宽展之美。

展右收左：汉字有左紧右松的特点。先紧后松，左边笔画排列紧密，右边笔画宽松自在，会使字体产生视觉上的美感。

（三）轻重平衡

汉字左右部分的笔画有多有少，体积有大有小，会造成视觉上的轻重不平衡感。我们可以利用左右部分高低位置的调整，来尽量达到视觉上的平衡。

左小上升：左边笔画少、字形小的部分，要写在左上方，依靠右侧，以右为主，减少自己的独立性，千万不可写大、下垂，造成左右不稳之感。

邓 端 哑 圩

右小下降：右边笔画少、字形小的部分，要写在右下方，压住字的阵脚。从力学上讲，下垂位置往往能增加重量感，使字不会显得左重右轻。

初 和 灯 职

右钩伸展，左横下降：凡是字的右下有伸展的钩，右下加重分量时，字左上的横都要左低右抬，加重左边的视觉重量，形成左右平衡的视觉效果。

毛 电 飞 气

（四）穿插补空

汉字的中宫要紧凑，必须使上下左右之间穿宽插虚，笔画与笔画之间相互避让。

上下穿插：字的中宫要紧凑，上下须靠近而穿插，使上下既不分离，也不拥挤，上下一体，融合均匀。上下穿插要巧妙，上方留空，下方穿插，意在笔先。

左右穿插：字的中宫要紧凑，中间部分要穿宽插虚。左右穿插要巧妙，右侧笔画穿插左侧空白，交错融合，既不要左右独立，又不要左右顶撞。

空处穿插：字的左边短小而居上时，左下往往产生空白，此时，右边的笔画可以向左下穿插。

（五）中宫紧收

汉字的中心要紧凑，紧凑的位置集中在中部或左上方。外围比较松展，造成一种内紧外松的对比，突出聚集核心的力量。

中紧外展：字的中部紧凑，外围伸展，从视觉上使人感觉中心坚实团结，外围伸展，自由飘逸。这样的结构更能体现汉字的美。

上紧下松：字的上方先写，要紧凑安排，给后写的下方留出更大的空间。人的身体外形也是重心稍高，腰位于中上部；下部腿长，疏朗。这符合日常人们的审美习惯。

左紧右松：字的左方先写，要紧凑安排，给后写的右方留出更大的空间。先紧后松，感觉轻松；先松后紧，感觉局促。这符合人们的工作和学习习惯。

（六）同形变化

楷书比较规整，变化不多，但同形的部分也有一些微小的变化，有利于字形的稳定和形态的活泼自然。

横长撇短，横短撇长：横长撇短的字形上宽下窄，如"右""有"；横短撇长的字形上窄下宽，如"左""在"。

同形异态：左右同形的字往往左小右大、左收右放、左捺变点。上下同形的字往往上小下大、上收下放、上捺变点、下捺伸展。

重捺伸缩：当一个字有两个捺时称为"重捺"。重捺要一伸展、一收缩（收缩为长点），不要重复用捺。

（七）形态自然

汉字的造型本来就是丰富多彩的，千万不可以把它们单一化、规整化，削弱了各自的特征。若一律归于方形或一律归于同样大小，会大大削减汉字的造型美。

有长有扁：长者任其长，上紧下松，亭亭玉立；短者任其短，敦实安稳。不可长者写宽，短者写高，造型生硬，破坏自然之美。

有斜有正：汉字有的四平八稳，左右对称，极其端正；有的字形斜侧，以斜画为主笔，有动感和变化之美，这样汉字组合起来才生动自然。切不可将斜者写正。

夕 正 戈 勿

有大有小：汉字的大小变化多端，型号不一，要顺其自然。小者任其小，但结构不紧促；大者任其大，但结构不松散。字要有大有小，生动自然。

圆 己 赢 自

（八）比例协调

楷书每一个字的形状、大小都是有大体轮廓的。在每一个外轮廓里，内部的比例关系要恰当，分配合理，协调均匀。

（九）笔势连贯

楷书的笔画看似笔笔独立，但它们是在一个连贯的书写过程中完成的，所以要追求笔画之间的动作在空中的连贯，形成笔势贯通、笔断意追之感。练习时，上一笔的尾在空中要寻找下一笔的头，使笔画与笔画之间的走势连贯起来。每一笔的收笔处不离纸，向下一笔起笔方向运动。

二、合体字常见结构

合体字的结构可用三大类来概括，即左右结构、上下结构和包围结构。书写左右结构的字注意不宜过宽或"左右分家"；书写上下结构的字注意不宜过长或上下"断气"，书写包围结构的字注意不宜肥大或"呆板"。

（一）左右结构

左右结构的字由偏旁和主体两部分结合而成。据统计，在国标汉字中，左右结构的字占很大部分比重，所以这是学习的重点。这类结构的字大致可分为以下六种类型。

左右同形：即左右两部分的字形相同，按照"三紧三松"（大多数字的结体都是内紧外松、上紧下松、左紧右松）的原则，要把这种字写得左边小、右边大、左从右。

左小右大：这类字的偏旁位置稍微偏上，即古书论中的"左旁短小者上提"。

净　喊　峰

左大右小：书写这类字时要把右半部分写得偏下些，以使重心稳重，即古书论中的"右旁短小者下落"。

私　弘　知

左短右长：左右结构的字大多数是左短右长，左窄右宽，这也充分体现了楷书左紧右松的结构和左从右的基本原则。

的　邻　皱

左长右短：这类字在书写时一般使右边稍微偏下一些。

帆　壮　叔

左右等长：这类字虽左右等长，但一般左窄右宽，仍符合左紧右松的结构规律。

孙　敲　款

（二）左中右结构

书写左中右结构的字时，应将三部分写得窄一些，还要特别注意各部分的长短处理，以使字体错落有致，姿态美观。

班　粥　游

（三）上下结构

书写上下结构的字时，要使上下两部分中心对正，以确保整个字重心平稳。这类结构的字大致分为以下四种形式。

上下同形：这类字一般要写成上小下大，以使重心平稳。

上窄下宽：这类字符合**上紧**下松的结构原则，字形较为稳定。

上宽下窄：书写这类字要确保两部分中心垂直对正，字形大小合适，以使重心平稳。

上包下：这类字一般上边写得宽大一些，下半部的一小部分在里，大部分在外，以使字体结构紧凑。

（四）上中下结构

书写上中下结构的字体时，应将三部分写得稍扁一些，重心要对正，同时注意区分三部分的宽度，以使疏密有致，整体和谐。

（五）半包围结构

半包围结构是指字的二面或三面被包围。书写时应注意包围部分与被包围部分相互协调、松紧合适。这类结构的字大致分为以下四种形式。

左上包围：这类字一般将被包围的部分写得稍宽长一些，适当突破包围圈，不能缩在字头里面，以免使结构局促。

右上包围：与左上包围类似，被包围的部分也要朝包围方向相反的方向伸展，以使字体显得舒展。

左下承托：这类字书写时应注意两部分比例的协调处理，以使字体结构清晰、姿态美观。

三面包围：这类字又可细分为左上下包围、左右上包围和左右下包围三种。

（a）左上下包围结构　　（b）左右上包围结构　　（c）左右下包围结构

（六）全包围结构

全包围结构的外框一般写得较为宽大，被包围的部分也不要写得太小，且位置要居中。

第三节　欧阳询结体三十六法

一、三十六法概述

《三十六法》是一部书法形体论著。该书是作者根据汉字形体特征，结合临书体会传授书法技巧的专著。所列凡三十六目：排叠、避就、顶戴、穿插、向背、偏侧、挑撺、相让、补空、覆盖、贴零、粘合、捷速、满不要虚、意连、覆冒、垂曳、借换、增减、应副、撑拄、朝揖、救应、附丽、回抱、包裹、却好、小成大、小大成形、小大　大小、左小右大、左高右低　左短右长、褊、各自成形、相管领和应接。目下先谈技法，分析得失，指明要点，次举实例，有的还引证他说以助理解。

此书条目清晰，叙述简要，理论妥切，概括精辟，并且所举字例也十分典型得体。在书法研究领域中，开创了一种分类解字的全新形式，对于书法研习者分析汉字形体特征有指点迷津的功效。此书是书学论著中专门讨论汉字结体的佳作，是我国书学史上一部极有影响的力作。

二、三十六法

（一）排迭

汉字由许多点画组成，其点画结构的疏与密应排迭得平衡均匀，不能有的地方宽绰，有的地方狭窄。如"寿""槁""画""窦"等字。《八诀》所讲的"分间布白"和"调匀点画"，都是强调这一点。高宗皇帝在《书法》中所说的"堆垛"也是这个意思。

（二）避就

在考虑汉字点画的分布时，应当避开密的地方，趋向空疏的地方；避开险峻的地方，趋向平易的地方；避开远的地方，趋向近的地方，这样做的目的是为了使点画之间相互映带，彼此均衡得宜。比如"庐"字，上边的一撇如果写得尖而长，下边的一撇就应当有所区别；"府"字中的两撇，一笔趋势向下，另一笔则应当趋势向左；"逢"字的"辶"字旁书写在左边的时候，上边的三撇要变成点，就是为了避开与其他部分的重叠，从而达到繁与简的均衡。

（三）顶戴

汉字中有许多上下结构的字，给人的感觉是下半部分顶着上半部分。有些字的上半部笔画较多，下半部的笔画较少，给人的感觉是头重脚轻。这些字在布局的时候就要注意均衡，使下半部分能够顶得起上半部分，如"叠""垒""药""鸾""鹭"等字。

（四）穿插

汉字中有不少字，特别是独体字的点画相互交错，比较难写。在书写这一类字时，应当注意让点画的疏密、长短、大小匀称得体。如"中""弗""井""曲"等字。

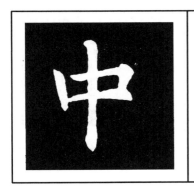 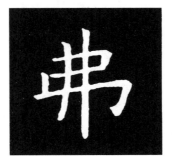 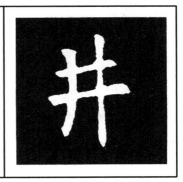

（五）向背

汉字中的许多字是左右结构的，左右结构之间有的左右相向，有的左右向背，这些字各有各的体势，不可一概而论。左右相向的字如"卯""好""知"等字；左右向背的字如"非""北""兆""根"等字，都是如此。

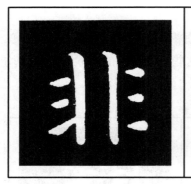
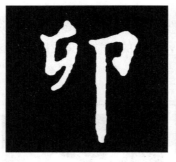
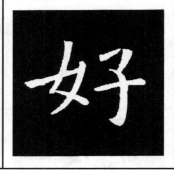

（六）偏侧

　　汉字大部分的结体都是比较端正的，也有不少字的结体比较歪斜。这一类字虽然结体歪斜，书写时却要求顺着这些字的点画体势，通过点画的布局而达到平正，否则就是失败。这一类字大致可以分为三类：偏左、偏右和正偏。向右偏的字如"心""戈""衣""几"等字，向左偏的如"夕""朋""乃""勿"等字。正而带偏的字如"亥""女""丈""互"等字。在处理这一类字时，要注意偏者正之，正者偏之，使书写出来的字看上去重心稳定，不偏不倚。

（七）挑捥

　　汉字中有不少字的右半部分是挑笔，如"戈""式""武""九"等字。又如"献""励""散""断"等字，其左半部分的笔画较多，必须将其右半部分的笔画用挑笔补充，以达到均衡的目的。如果是上半部分笔画较多，下半部分就要注意均衡布置，以使其均匀平稳。

（八）相让

左右结构的汉字，笔画多少不一，在书写时应当使左右彼此相让，才能将字写好。如"马"字旁、"鸟"字旁等，这些处于左半部分的偏旁字应当写得平正，右半部分才好布置。如果左边的偏旁写得歪斜不正，右半部分就无法下笔了。如"辨"字，处于中间的"力"字要靠下一些，给两边的"辛"字让出空间。如"鸥""驰"字，左右两半部分都是上窄下宽，在布局时也应当注意笔画之间的相让。如"如""扣"字，"口"在右边，应当靠下一些，使左右不分互不妨碍，这样才能看上去均衡平稳。

（九）补空

有些字的笔画不多，容易留下空当儿，因此在书写的时候要注意补空。如"我"和"哉"字，右上方的点在书写时要比较靠近左边的实处，而不能与"成""戟"字中的"戈"字右上方的点相同。又如"袭""辟""餐"等字，在书写时要注意四边撑满，充实而方正。

（十）覆盖

　　有些上下结构的字，如"宝""容"等有宝盖头的字，在书写时，宝盖头上中间的点要处于正中，上下三部分之间的衔接要分明，不可拖泥带水，相互粘连，或上长下短，失去重心。

（十一）贴零

　　像"令""令""冬""寒"等一类的字，点画比较零碎，下边的点要注意不能离上面太远，应当稍微靠近一些。

（十二）粘合

左右结构的字中有许多字在字势上互相背离，在书写时应当注意左右两部分相互之间的呼应衔接，使左右两边气脉相连，又互相揖让，这样才能均衡完整，如"卧""鉴""非"等字。

（十三）捷速

汉字中的有些笔画在书写时要迅速，这样才能将其特有的笔势表达出来，如"凤""凤"字两边的两笔，书写时速度要快，将其飘逸遒劲的感觉表达出来。尤其是左边的撇画，写的时候要快，而右边的斜钩要写得一气呵成。

（十四）满不要虚

汉字中有不少外包里的字，如"圆""圈""图""目""南""巨"等字，在书写时主要不要使中间显得空虚，当然也不能过满、实，显得密不透风。

（十五）意连

　　汉字中有不少字点画之间相互分开，并不接连，但在书写时要做到笔断而意连，这样气韵才能连贯，才能成为一个整体，如"之""必""小""川""水"等字。

（十六）覆冒

　　有些上下结构的字，上面要写得大一些，能够覆盖住下半部分，这样才会显得文档，如"云"字头的字，还有"穴"字头的字，还有类似"奢""金""食""春"等结构的字也是如此。

（十七）垂曳

"垂"指字的最后一笔作下垂状，使得点画有一种向下的趋势，如"都""乡""卿"等字；"曳"指字的最后一笔斜曳向下，如"水""欠""也"等字。这些字的最后一笔要注意保持适当的长度，但不要写得太长太过，破坏字的重心平衡。

（十八）借换

汉字中有不少字为了结体的美观，常常将偏旁加以适度的变化，或调换偏旁甚至结构的上下、左右位置，如"秘（祕）"字，左边原来的"示"字旁，在书写时将其右点写成"必"字的左点，以使其互相不冲突，这就是借换。

（十九）增减

汉字中有不少字的点画在结体时非常难写，因此不得不采用增减点的办法以求得美观。如"新"字的左半部分将其中的两横写成三横，"建"字上半部分的"聿"字在左上方增加一点写成"建"等。这样写的目的是为了追求字的体势美，而不再估计这个字应当怎样写才正确。

（二十）应副

汉字中那些点画比较稀少的字，在书写时要注意使点画之间相互映带和呼应，这样才能匀称平衡。如"匕""乃""刁"等字。另外，如"龙""诗""转"等字，其左右点画一定要注意左右分布均匀，一画对一画，这样才能相互映带呼应。

（二十一）撑柱

汉字中有不少字需要突出主笔，这关键的一笔就如同房屋的梁柱一样起到支撑的作用。这一笔写好了，整个字就有精神。特别是那些以竖画为主笔的字，如"可""丁""永""手"等字。

（二十二）朝揖

书写带偏旁的字时，要注意使左右两边相互照顾呼应。如"村""地""披"等由左右两部分合成的字，又如"辨""谢""锄"等由左中右三部分合成的字。

（二十三）救应

写字的时候，应该胸有成竹，第一笔才落到纸上，第二笔、第三笔应当如何救应已经了然于心。正如高宗皇帝在《书法》中所说的："意在笔先，文向思后"。

（二十四）附丽

汉字中有不少字的笔画互相靠得很近，不能分离，否则就显得散乱无力。尤其是那些在整个字的点画布局中处于从属地位的部分，在书写时更要注意这一点。如以"文""欠""支"等偏旁的字，都是属于这一类。这一类字的结体原则是以小附大，依少附多。

（二十五）回抱

汉字中有些字的点画呈回抱之势，有的向左回抱，如"易""勿"等字；有的向右回抱，如"旭""良"等字。书写这些字时要注意其回抱之势要写得完整充实。

（二十六）包裹

汉字中有一些字呈包裹之势，如上包下的"尚""周"等字，下包上的"凶""幽"等字，左包右的"匡""臣"等字，右包左的"旬""匈"等字。书写这类字时要注意其包裹之势写得疏密得当，均衡得体。

（二十七）却好

"却好"，即恰好的意思。这是说写出来的字包裹紧凑，不失势，均衡平稳，结束停当，点画各得其宜。

（二十八）小成大

所谓"小成大"，是指汉字中的不少字是否写得好，往往是其中最关键的一笔或一个偏旁决定的。大的部件写好了，再补小字部分就不难了。如写好"孤"字的关键在于最后一笔捺画，写好"造"字的关键一笔是走之旁。

（二十九）小大成形

所谓"小大成形"，是指无论小字大字，都各有其形式，各有其要求。正如苏东坡所说：大字难于结密而无间，小字难于宽绰而有余。所以在书写时应注意具体情况具体分析，合理布局。

（三十）小大　大小

　　"小大"，就是说写小字时要将其当大字来写；"大小"，则是写大字时当小字来写，这样才容易写得合适。比如"日"字很小，书写时就不能将它写得跟"国"字一样大，否则就会显得硕大无比，与"国"字摆在一起，"国"字反而显得很小。这实际上是一种视觉错视。又如"一""二"等笔画很少的字，书写时将笔画写得比较粗的同时要控制其大小，使之与其他字摆在一起显得均衡协调。容易写得上大下小或下大上小的字都要注意这个问题。

（三十一）左小右大

　　人们在写字的时候，最容易犯的一个错误就是将字写得左小右大，如很多左右结构的字就是如此，"旗""唯""纪"等字，因此书写时要尤其注意这一点。

（三十二）左高右低　左短右长

人们写字最容易犯的另外两个错误就是写得左高右低，如书写"师""叶""剑"等字时；左短右长，如书写"谁""叩""祈"等字时。

（三十三）褊

褊，指字形以横扁一些为好。欧阳询的楷书取纵势，习欧书者容易将字写得狭长。在写字的时候应当力求避免这一点，努力将字写得整齐紧密，排叠均匀，疏密、大小、长短、宽狭都合乎情理。

（三十四）各自成形

汉字的书写因各个汉字的结体体势不同，其布局要求也各不相同。有的要求左右上下合二为一，有的要求左右相互取背离之势。无论哪种要求，都是根据单个字的具体情况出发的，各自成形，互不牵涉。

（三十五）相管领

所谓"相管领"，就是要求在结体布局时充分考虑点画之间的相互呼应，彼此顾盼而不失位置。无论是上覆下，下承上，或左右顾盼，都是同样的道理。

（三十六）应接

所谓"应接"，是指点画之间要相互顾盼呼应。如"小""八"字的左右两点，竖心旁的左右两点，都应当互相照应；三点者如"糸"字旁下面的三点，左边的点应当朝右边倾斜，中间的点朝上，而右边的点则应当向左边倾斜呼应，这样这三点才是一个整体。四个点的字，如"然""无（無）"等字，两边的两个点分别向左右倾斜顾盼，中间两点又可以相连而写成"灬"形状，这也是一种应接。至于撇、捺、"水"、"木"、"州"等字，都是如此。

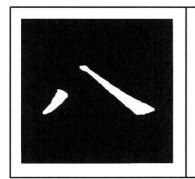 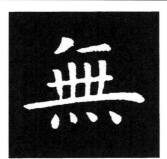 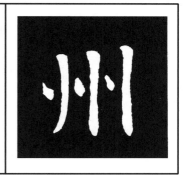

第七章

硬笔楷书章法布局

　　章法布局是书法作品最重要的表现手段之一，是创作书法作品必须掌握的知识和技能。创作书法作品，一要练得一手好字，这是书法作品创作的基础；二要懂得书法作品的章法布局，这是书法作品成功的关键因素。

第一节　章法布局概述

　　要认识章法布局，必须知道书法与书写二者之间的联系和区别。书写是内容的简单抄写，讲求单个字写得正确、端正、美观。它只是写字的基本要求，也是写成篇字或创作书法作品的基础。而书法则讲求通过内容、字体、笔法、结构、布局所体现出来的风格、气势、意境等，让人欣赏、玩味，进而给欣赏者带来美感。所以，书法作品要借助于章法布局这一艺术表现手段去丰富、强化内容所要表现的思想和感情，并给人以视觉上的美感。

一、章法的含义

　　一幅书法作品无论长短大小，都应是一个完美的整体，既要考虑字与字、行与行以及通篇的相互关系，又要考虑到幅式、题款、用印等的相互配合。书法家根据创作的内容处理幅式、行距、疏密、留白、题款等布局关系时遵循的方法，即为章法。

　　习惯称整幅作品的布白为"大章法"，称一字之中点画的布局和一字与数字之间的相互关系为"小章法"。清代刘熙载《书概》云："书之章法有大小，小如一字及数字，大如一行及数行，一幅及数幅，皆须有相避相形、相呼相应之妙。"

　　章法布局是书法艺术的主要表现手段，其整体美在一定条件下起着关键性和决定性的美学作用。只有讲究章法布局，才能创造出成功的书法作品。明董其昌说："古人论书，以章法为一大事，盖所谓行间茂密是也。余见米痴小楷，作《西园雅集图记》，是纨扇，其直如弦，此必非有他道，乃平日留意章法耳。"

二、章法布局的要素

　　进行书法创作时，通常要考虑以下要素进行章法布局。

　　（一）谋篇

　　谋篇就是书写前的谋划。首先，要确定作品的内容，根据书写目的选择合适的书写内容。其次，确定书体，以期达到内容与形式的统一。最后是确定字数、字的大小等。

　　（二）幅式

　　书法作品的常见幅式有横披、长卷、册页、立轴、条屏、中堂、楹联、斗方、扇面等。

形式不同，章法可随机应变。选择好某种幅式后，根据字数的多寡来安排章法，宜采用多变手法，不拘一格，以使作品生机勃勃，神采飞扬。

（三）正文

正文是作品的主要部分，也是章法布局的重点。从内容来讲，要求文字高雅，积极向上；从形式来讲，在书写正文时，除了要把每个字写好之外，还要注意合理的分行布白。

分行布白，即运用艺术手法，安排点画结构，调整字与字、行与行之间的关系，使每个字的字形点画做到大小方圆、顺逆向背、揖让顾盼、疏密聚散、有理有法，形成丰富的变化与强烈的对比，达到神采飞跃、情态各异的艺术效果；字与字、行与行的布列要大小适宜、黑白相衬、疏密得当、虚实相安、首尾相接、照应严谨，使之既舒畅和谐又富有节奏，既千变万化又浑然一体，达到"穷变态于毫端，合情调于纸上"的效果。

（四）题款

题款，就是指书法作品正文以外的其他文字，它主要是用来说明书写作品的作者、书写时间、地点等。它是整体章法中重要的组成部分，对作品起着调整、充实、说明、烘托气氛、陪衬主题的作用。它也是一种创作活动，应做到心中有数，认真书写，使其与正文融为一体，相得益彰。其字数、位置、内容、形式，应根据整体画面的空白和需要来考虑，以不破坏整体章法为原则。

（五）钤印

钤印就是往书法作品上盖章。钤印能起到活跃画面、平衡重心的作用，使书与印相映成趣，增加作品的艺术感染力。加盖印章，无论名章还是闲章，都应谨慎为之，视作品的需要而定，使其为作品增添神采，又能对作品整体布局起调节作用。

硬笔书法的布局比传统毛笔书法的章法布局更为灵活，无论楷、行、隶、篆各体，尤其是行、草书章法的表现都很强烈和充分，但不管怎么变，都应从学习古人的章法布局入手，从碑帖和书法作品中去领会。

第二节　书法幅式

书法幅式是指某些约定俗成的装潢、制作样式，又称书法形制，与人们的生活方式及居住空间等紧密相关。硬笔书法创作格式大体上还是借鉴传统书法作品的格式，并有自己的时代特色。

一、横幅

横幅包括匾额、横披、长卷和册页。其特点是幅式短、纵势不足、不易得行气贯串之美，创作中较难把握。现在家庭居室普遍较矮，横幅作品有越来越受欢迎的趋势。

（一）横幅

横幅，也叫"横披""横批"，是一种纵窄、横长的书法品式，如图 7-1 所示。

横幅的字数不限，可多可少，多者可以为几十字、数百字、上千字，少者可以四字、三字，甚至两字。横幅的尺幅没有固定的规定，人们可根据墙面的大小自行安排。但不论字数多少、幅式大小，布局上都应该考虑横式要求，根据字数多少、大小的不同，使行与行、字与字之间神情洋溢，气势畅通。

图 7-1　横幅

（二）手卷

手卷是我国书画最古老的一种品式，是书画横幅中比较长的一种，因为篇幅大而长，也俗称"长卷"，如图 7-2 所示。

手卷的内容和形式都比较宽泛，有的是一人所写，也有的是多人合作完成；有的是完整的一篇文章，也有的是多篇文章或多首诗词，书体种类更是不限。其主要功能是为了收藏，供人观赏还应放在其次。

图 7-2　长卷（局部）

（三）册页

册页是一种书画小品，一般为小幅长方、扁方或方形之作，分单片、套装、连续折叠（见图 7-3）等。其尺幅不大、易于创作、易于保存的特点深受书画家和收藏家的喜爱。

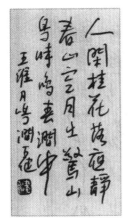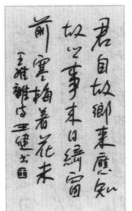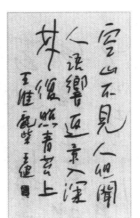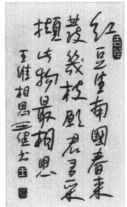

图 7-3　册页

二、竖幅

竖幅，意在总体形式上取纵势，包括立轴、条屏、中堂、楹联。这种幅式自明朝中期以后开始盛行，以四尺竖幅较为常见，大到六尺、八尺不等。

（一）条幅

条幅是硬笔书法创作常见的方式，长短要根据字数而定。两个条幅组合在一起的双条幅，落款视正文字数多少而定，可落单款或双款。

条幅创作，主要取纵势，不论是字数多少，都力求做到纵向上的气势贯通。多行创作时尤其要注意上下字之间的联系，还要照顾到行与行之间的相互穿插映衬及节奏变化，如图7-4所示。

图7-4　条幅

（二）条屏

由多件条幅组成的书法作品叫条屏，又称屏条。书写的内容多以篇幅较长而又文辞优美的诗词文赋为多。一般每幅的内容独立，可每幅均题款，如每幅内容不独立，可分段成篇，最后一并题款。条屏一般竖写，每幅行数较少，而每行字数较多。一般情况下条屏为四条屏，但也存在六条屏、八条屏、十条屏等。图7-5所示为四条屏。

图 7-5　条屏

（三）中堂

　　中堂，也称为"立轴"，上下长，左右窄，其幅式长与宽的比例大致为二比一，往往是使用整张宣纸创作而成。中堂一般都挂在厅堂内，在正面墙上最醒目的位置。中堂作品的特点是形制较大，可以写较多文字内容，形式庄重，气势宏伟，观赏性很强，如图 7-6 所示。

（四）楹联

　　楹联（见图 7-7）即为张挂在墙上或雕刻在楹柱上的一组对仗句，俗称对联，由上下两联组成，右为上联、左为下联。上联和下联之间须字数相等、词性相当、结构相称、节

奏相应、平仄相谐、内容相关。上下联之意既各自独立又要相反相成、相互因依。

书写对联用纸如同条幅，不可太宽。两条应配在一起书写，有一气呵成、左右呼应之感。如写草书对联，则首尾相对即可，中间部分以求大小疏密之变化。如系集诗词佳句成联，可在联侧左右抄录全诗内容，以使章法形式变化更为丰富。

图 7-6　中堂　　　　　　　　　　　　　　　　图 7-7　对联

三、斗方

一般把长和宽比例相仿的书画作品称为方幅，幅面相对较小，犹如旧时斗口（见图 7-8）。书写内容一般为四至六行。因为行列多，布局时应十分强调上下左右的大小、开合、呼应及节奏变化等。

扎根傳統 汲取精華 多思善變 讀書醫俗

丙戌主書之法 之感言 无禅

图 7-8　斗方

四、扇面

　　扇面分为团扇和折扇两种。团扇一般为圆形、方形或椭圆形，扇面平整，提写时大都随扇面形状环形取势（见图 7-9）。折扇为弧形，上宽下窄，成半圆形辐射状，所以无法每行都写满，一般采用隔行长短错落式的方法书写（见图 7-10）。

图 7-9　团扇

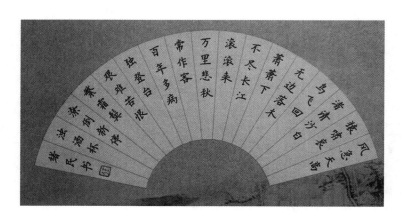

图 7-10　折扇

<div align="center">

第三节　正　文

</div>

正文是要写的主要内容，是作品的主体。文章诗词、格言警句、感想随笔等健康向上、吉利祥和的文字都可作为书法作品的内容。正文的书写要讲究分行布白，科学布局。

分行布白在书法上指安排字体点画和布置字行之间关系的方法。字体的点画有繁简，结构也有大小、疏密、斜正。分行布白的要求，是使字的上下左右相互联系，以达到整幅分布稳称。主要包括作品的字距、行距、行数，以及字的大小和四边留白等。

一、分行布白的总体原则

（一）布"白"：以虚托实，力求奇妙

清代书画家蒋骥在《读书法论》中说："篇幅以章法为先。运实为虚，实处俱灵；以虚为实，断处俱继。观古人书，字外有笔、有意、有势、有力，此章法之妙也。"他的意思是说，在观赏书法作品的章法时，要从大处着眼，看作者如何处理好黑白的关系。是否做到在写好实实在在的黑字时将"虚处"，也就是"空白处"考虑到，留好，处理好。

使人真切地感到在黑字外，即空白处（虚处）有笔、有意、有势。有意到笔不到，势到笔未及之处，给人以充分想象思考的空间。真是此处无墨胜有墨，犹如此时无声胜有声。这个"白""虚"处，处理好了，能令人叫绝，能叫人称"妙"。这些就是蒋骥所说的"此章法之妙也。"

已故苏州著名书法家费新我老先生在《书法杂谈》中说："一幅字，不论楷、行、草，最好有两处空白，一大些，一小些；有一处空白，不及两处；两处齐大，不及一大一小。"费老先生的行草条幅：毛主席《减字木兰花、广昌路上》两处空白的处理真令人称妙！当

然，布白除了字中之白，还有逐字之空白，行间之空白，款与正文之间的空白，正文与纸在四边的留白。

（二）布"实"：制造矛盾，求和谐统一

明初的书法理论家解缙在《春雨杂述》中提到："上字之于下字，左行之于右行，横斜疏密，各有攸当。上下连延，左右顾瞩，八面四方，有如布阵：纷纷纭纭，斗乱而不乱。"

欣赏一幅作品，不管它有多少行，先一行行地从上向下看。在一行中，从上一个字，看到下一个字，尤其行草书，看作者是如何制造矛盾：字是否有大有小、有粗有细、有枯有湿、有断有连、有正有斜、有疏有密。一行中，字的走向，一般呈直线形，或 S 形。

字与字之间如何顾盼，左邻右舍是否参差相依。中行是两个字的话，左右是否有一或三个字相对应；中间是淡字的话，左右是否有浓字或较浓字相对应；中间是一个长字，或某一笔拉长；像歌谱中一个歌词占了两、三个音节；左右边是否有两、三个字首尾相连高压在一起，像歌谱中两、三个歌词占一个音节的字与之相呼应。行与行之间，浓字、粗字的顾盼与呼应，一般呈大三角布局。总之，欣赏书法作品，要看其是否如解缙所说，顾及"八面四方"：既善于制造矛盾，善于变化，善于布疑阵，又和谐统一；既有对比又十分调和；既参差又均衡；既"纷纷纭纭"，又"斗乱而不乱。"整幅作品呈现在人们面前的是一种变化、对比、参差而又统一、调和、均衡的和谐美。

以上只是章法的一般规律，笼统说法。具体章法如行云流水、如作战布阵一般的千变万化，没有固定程式。纵观古今名家名作，见不到两幅章法一模一样的作品，就是明证。一幅作品好章法的形成，是靠书者平时的积累，靠书前酝酿、成竹在胸，靠纸上拟好草稿，靠书写时临场发挥，靠书者灵感迸发的一瞬间。

二、字行的排列形式

（一）纵有行，横有列

"纵有行，横有列"的布局形式适用于篆书、隶书、楷书这类较为规整的书体。书写时应保证每行每列字的中心相对并处在一条直线上，如果布字歪斜，偏离中心线，就会产生左右摇摆、黑白失调的感觉。由于字体的关系，一般要求楷字行列相等，篆书行宽列窄，隶书行窄列宽。

采用这种布局形式时，在书写前须根据书写内容的字数和纸张的大小确定好字距和行距。然后用铅笔在纸上打好暗格。书写时，既要根据字格把字写得整齐、匀称、饱满，同时还要根据字形本身的高矮、大小等使书写错落参差、呼应变化。

（二）纵有行，横无列

"纵有行，横无列"的布局形式一般适用于行书和草书，但也可用于其他书体。采用

这种布局方式的作品虽字体大小不一、每行字数不等、字距疏密不同，但俯仰欹正各随其宜，变动不居而又协调统一，使整个作品看起来浑然成章，既整齐统一，又错落有致、变化多姿。

采用这种布局形式书写时，写前应在纸上打好或折好等距的竖格。当然，熟练后也可直接书写。

（三）纵无行，横无列

"纵无行，横无列"是一种不受行列拘束、字势连绵起伏、行气贯通、大小悬殊、变化奇险、不事经营而自然成章的布局方法，一般只用于狂草的布局。书写时不宜故作参差错落、曲折蛇行，使全篇行气割裂、杂乱无章。初学者最好不要采用这种布局形式。

第四节　题款与钤印

书法作品除了正文以外，还少不了题款和钤印，它们与正文既宾主分明，又浑然一体。好的题款和钤印，犹如锦上添花。在书法作品创作过程中，题款与钤印是一件作品最后创作完成的主要标志和重要环节。

一、题款

题款也称署款、落款、款识，是正文的交代性文字，主要用于说明书法作品书写内容的出处、书写时间、书者姓名等。题款要求文字简洁明快、不落俗套、与正文相映成趣。

（一）题款的分类

书法作品中正文以外的文字都称为款，有双款和单款之分。

1. 双款

双款是将赠予对象与书写者分别落在上方和下方，前者为上款，后者为下款。上款写明作品内容的名称、出处、受赠人的名号称谓、官衔、敬词等文字；位置应比较高，以示尊敬之意。例如，赠送给长辈的书法作品，一般题上款为"书奉××先生（方家、老师等）教正（法正、教正、正笔、正腕等）"；赠送给同辈的书法作品，一般题上款为"××先生（同志、同窗、书友、仁兄、贤弟等）雅存（惠存、留念、雅属、清赏等）"；赠送给少辈或晚辈的书法作品，一般题上款为"书应××学生（贤侄、爱女、爱孙等）嘱书"。下款记述创作年月、创作地点、姓名、谦词等。例如，赠送给长辈的书法作品，一般题下款为"××年××（雅称地点）××（姓名或字号）书奉（敬书、恭录等）"。所书作品内容为伟大领袖的名作时，题款是一般应在姓名之后加敬录、敬书等谦词。下款的完整题

法如是："乙丑年杏月（即农历二月的雅称）下浣（即月下旬）京西早春堂燕山墨人（即字号）敬书"。

2．单款

单款仅署作者姓名或别号，又称"下款"。单款有长款、短款、穷款之分。长款即在正文出处、书写时间、名号、地点前面再加上作者创作这幅作品的感想或缘由；它不仅能调整作品重心，也能体现出作者的人品和修养；若作品空白较多或出于构图的需要，可以落长款。短款即只落正文出处、时间、名号、地点等其中几项；若作品内容占画面较满，则需要落短款。如果余纸不多，留白太少，可只落作者的名号，称"穷款"。

知识链接

农历月份雅称

一月：正月、孟春、端月、始春、元春。

二月：中春、杏月、仲春、早春、丽月。

三月：桃月、季春、三春、阳春、暮春。

四月：桃月、孟夏、初夏、麦月、槐月。

五月：榴月、薄月、仲夏、柳月、蒲月。

六月：盛夏、且月、荷月、伏月、季夏。

七月：初秋、巧月、兰月、孟秋、桐月。

八月：壮月、桂月、仲秋、中秋、正秋。

九月：亥月、菊月、季秋、深秋、晚秋。

十月：阳月、开冬、孟冬、初冬、霜月。

十一月：仲冬、中冬、雪月、寒月、畅月。

十二月：腊月、季冬、严冬、岁末、寒冬。

（二）题款的位置、字体和字号

1．题款的位置

根据书法作品的幅式不同，款识的位置安排也有所不同，条幅、屏条、手卷、扇面等上下款一般放在正文之后；中堂、横批和册页上下款可以都放在正文之后，也可以分开放在正文的前面和后面。

款识的章法安排要考虑到整幅作品的布局，在书写正文的时候，就应该把款识的位置和章法考虑好，防止正文把款识的位置挤掉，或给款识留下过大的地方。需要注意的是，款字另起一行书写时，可与正文齐平或略低于正文，但下边不能到底，一般至少应留出印章的钤盖位置。

2．题款的字体

根据书法作品正文字体的不同，款识的字体也要有所不同，如果正文是行书或草书，款识可以采用与正文相近或相同的字体；如果正文是篆书、隶书或楷书，那么款识一般采用比较活泼流畅的字体，如行楷、行草、草书等。一般说来，款识的字要比正文写的更为轻松一些，洒脱一些。

3．题款的字号

款识的字号一般要比正文的字号小一些，但每件作品的情况有所不同，款字究竟小多少，也没有固定的规则。另外，款识的字体虽然比正文小，但因为它是承接正文的，除榜书和对联外，一般不要再换小笔署款，以免影响整篇作品的气韵。

总之，款识的位置、字体、字号关系到章法全局，所以，自古之善书者，无不苦心经营、精细斟酌。

二、钤印

钤印即书画作品或书籍上的印章符号，也含有加盖印章的意思。印章是书法章法的组成部分，与题款紧密相连。印章钤印在书法作品上，不仅是书家个人的凭信，而且可以弥补正文的空隙，调整作品的重心，起到衬托和焕发精神的作用。

（一）印章的种类

书法作品一般使用三种印章，即姓名章、引首章和闲章。

1．姓名章

姓名章是作者自己的姓名或字号。姓名章有把姓和名刻在同一印章上的，也有一方专刻姓氏、一方专刻名的；或者一方专刻姓名、一方专刻字号的。一般以一名一字或一姓一名为正，两印朱白相间（朱为"阳文"，白为"阴文"）为佳（见图 7-11）。姓名章一般钤印在题款下面与款字隔开一字以上位置，或钤盖于题款左侧对应款字空隙处，上下两印之间应空开一字以上位置。

（a）白文姓名章·张大千　　　　　　（b）朱文姓名章·瘦铁

图 7-11　姓名章

2．闲章

闲章是指印语为格言、警句、吉语、诗句或图形造像的印章。这种章盖在作品起首处的，称"引首章"，一般盖在作品正文右上角第一行第一个字与第二个字之间的右侧虚疏处，印文内容多为年号（如"甲子"）、斋馆号（如"松风阁"）、雅趣语（如"观书为乐"）等，印面形状以长方形、圆形或椭圆形居多；盖在正文末行下端空白处或右下角的，称"压角章"，印文内容广泛，印面形状多样，朱文、白文亦无定则。如图 7-12 所示。

（a）白文方形闲章·笔禅墨韵　　（b）朱文方形闲章·一片湖山锦绣中　　（c）朱文圆形闲章·乾隆御览之宝

　　　　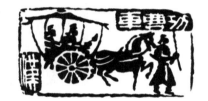

（d）朱文异形闲章·珍品　　（e）朱文无边闲章·半窗明月　　（f）白文图形闲章·汉功曹车

图 7-12　闲章

（二）钤印的注意事项

（1）印章的大小一般应略小于款字，印章太大显得笨拙，与款字不相匹配，太小则显得分量不够。

（2）钤盖位置要根据作品的布白来确定，如图 7-13 所示。尤其几种印章同时使用，其钤印位置须处理得恰到好处，不可形成横向齐平或平头齐脚格局，而应当错落有致，起到锦上添花、画龙点睛的效果。如果配合不当，就会影响或破坏作品的整体效果。

（3）通常情况，一幅作品用印不宜太多，如果某件作品用一方印够了，就不要画蛇添足地钤上两三方。传统有"印不过三"之说，也有"用一不用二，用三不用四"的说法。

图 7-13　硬笔书法钤印

拓展阅读

题　跋

题跋，也叫题记。实际上，"题"是"题"，"跋"是"跋"，放在正文前面的叫作"题"，放在正文后面的叫作"跋"。正如清代段玉裁所说："题者标其前，跋者系其后。"

书画的"款跋"是作品的一部分，其内容形式、位置与作品之间互相增益，使之成为统一整体。今所见存世的宋、元、明、清及近现代书画中，有本人款题及他人题跋是十分自然的，但书画上从无款题到有款题再到同时有他人题跋，经历了一个漫长的过程。

题跋内容多为品评、鉴赏、考订、记事等。就书画题跋可分为三类：作者的题跋，同时人的题跋，后人的题跋。

➢ 作者本人的题跋可以分为"款"和"题"两个方面，就是指书画家在所作书画上的名款以及题记。绘画上的名款必须在画幅之内，而书法上的名款则必须在全文之后。名款或题记也都是书法，属于要鉴定真伪的范围。

➢ 同时期人的题跋往往是对这件作品本身的评论、观感，或说明在何时、何地、何种情况下观看这幅作品或这幅作品的创作。

➢ 后人的题跋往往是一些考证的内容，当然也有纯观赏性的。

明、清以来一些著名书家的跋语非常精美，这里略举数例，以供欣赏。

明代书家文徵明行书《游虎丘诗卷》的跋："夏月酷暑，无以为遣。偶得佳纸，援笔聊仿山谷墨法。"从这个跋语中，可以体会到书家"游于艺"的高雅而闲适的心境。

明书家董其昌自书《和子由论书》行草卷的跋："山谷以东坡书为本朝第一，故书此诗。"书家崇敬苏氏兄弟文才的心迹，由此可见。

总之，题跋仅占一块小小天地，但它是书家心灵的印证，是书法艺术创作大展雄才之地，是书家和欣赏者彼此沟通思想和情感，使书法艺术更好地发挥社会效益的重要之地。

礼　语

礼语也叫敬语，指款识上常用的一些礼节性的词语，礼语大致可以分为三类：

第一类是对受书者的尊称，常用的字词有尊、令、恩、仁、贤、吾等。比如尊公（指别人的父亲）、令堂（别人的母亲）、仁兄（自己的兄长）、贤弟（自己的弟弟）、吾友（我的朋友）。

第二类是书者的谦称，一种是谦虚地表明自己没有才华，常见的是给自己加上一个"愚"字，如愚父（我的父亲）、愚兄（我的兄弟）、愚儿（我的儿子）。一种是表明自己的辈分晚，常用的有后生、后学、晚生、末学等。

第三类是书者向受书者求教的词：常用的有正、教、鉴、雅、惠、属等，如正笔、正字、指正、法正、指教、赐教、大鉴、赏鉴、雅玩、惠存等。

除求教性的词语外，还有一些一般性的用语，如留念、存念、补壁。

款识中的礼语还有在末尾写上"学书""拙笔""试笔"等字样的。

记　时

书法作品署款中的记时有人主张用新历即公元阳历注时，强调的是笔墨书写当随时代，还有人主张沿用旧历即阴历注时，强调保持民族特色和传统习惯，其实这两种方法可以并用。如果用新历记时，方法很简单，照日常应用文书写就行了。如果用旧历记时法，那么其中讲究很多，特别是有许许多多的别称需要弄清楚。

1. 记年

书法作品记年采用的"干支"记年法。"干"是"天干"，"支"是"地支"。所谓"干支"是天干地支的简称。十天干就是甲、乙、丙、丁、戊、己、庚、辛、壬、癸。十二地支就是子、丑、寅、卯、辰、巳、午、未、申、酉、戌、亥。以十天干与十二地支搭配记年，就成了甲子、乙丑、丙寅……辛酉、壬戌、癸亥，六十年一个循环，俗称"六十年花甲子"。

2. 记季

旧历分春、夏、秋、冬四个季节，即旧历正、二、三月为春季，四、五、六月为夏季，七、八、九月为秋季，十、十一、十二月为冬季。古时兄弟姐妹的排行，有孟、仲、季的

次序，孟为长，仲为次，季为三，根据这个，正、二、三月分别为孟春、仲春、季春，四、五、六月分别为孟夏、仲夏、季夏，七、八、九月分别为孟秋、仲秋、季秋；十、十一、十二月分别为孟冬、仲冬、季冬之称。季节还有一些别称，如春的别称有阳春、芳春、青阳、艳阳、阳中、三春、九春等。夏的别称有朱夏、朱明、昊天、长赢、三夏、九夏等。秋的别称有素秋、金秋、商秋、商节、素商、素节，金天，高商、三秋，九秋等，冬的别称有寒冬、安宁、玄英、三冬、九冬等。

3. 记月

旧历月的别称尤为复杂，而且有种种不同的来历。

古人纪月通常以序数为记，如一月二月三月等，便作为岁首的月份叫正月。先秦时代每个月似乎还有特殊的名称。例如正月为"孟陬"（楚辞）、四月为"除"（诗经）、九月为"玄"（国语）、十月为"阳"（诗经）。

古人又有所谓月建的概念，就是把十二地支和一年的十个月份相配。以通常冬至所在的月份十一月（夏历）配子，称为建子之月，由此顺推。十二月为建丑之月，正月为建寅之月，直到十月为建亥之月，由此周而复始。

4. 记日

旧历记日的别称比较复杂，大体可以从以下几个方面来掌握。

（1）三浣记日

所谓"三浣"，即上、中、下三浣。每个月的上旬，即一日至十日为上浣；中旬，即十一日至二十日为中浣；下旬，即二十一日至三十日为下浣。如正月初四日，便可记作"正月上浣之四日"；二月十五日，便可记作"二月中浣之五日"；三月二十六日，便可记作"三月下浣之六日"，其余都可类推。

（2）月相记日

所谓"月相记日"就是根据月亮盈亏的变化记日。每月初叫作"朔""旦""朔月"，初三叫作"月出"，十五叫作"望"，十六叫作"既望""望后"，每月的最末一日叫作"晦"。

（3）特殊记日

习俗上对一些特殊的日子给以别称，如：

正月初一：元日、元旦、元正、元朔、元春、元辰、正朝、三元、改旦、履端等。

正月初二到初十：分别称为履端二日、履端三日……履端十日。

正月初七：人日。

正月初八：谷日、谷诞。

正月十五：元宵、元夜、元夕、上元、灯节。

二月初一：中和日。

二月初二：龙抬头。

二月十二：花朝、百花生日。

二月十五：中春。

三月初三：重三、三巳、上巳、上除、禊日、修禊日。

四月初三：展上巳。

四月初八：浴佛日。

四月十九：浣花日。

五月初五：端阳、端午、重五、重午、午日、菖节、蒲节、夏节、天中节、五月节。

六月初六：重六、天贶节。

七月初七：七夕、七巧节、星节。

七月十五：中元。

八月初五：天长节。

八月十五：中秋、秋节。

八月十八：潮头生日。

九月初九：重阳、重九、菊花节、登高节、老人节。

十月十五：下元。

十二月二十四：交年、小年、媚灶日。

十二月三十：除夕、守岁。

第七章　硬笔楷书章法布局

第八章

硬笔书法作品欣赏

所谓书法欣赏，就是欣赏者通过欣赏书法作品，使其内心得到愉悦，享受到美的感受，从而体现书法作品的价值。同时书法欣赏也是提高书法能力必不可少的一部分。只有多接触书法作品，开阔眼界，才能逐步学会分析和欣赏书法作品的能力，以辨别出他人书法作品中的精华，取人之长，补己之短，从而提高自己的书法素养。因此，学会和提高书法鉴赏能力，是学习书法实践中不可缺少的一个重要方面。

第一节　硬笔书法的特点与欣赏方法

硬笔书法是直接从毛笔书法中演变而来的，所以它既继承了我国传统书法艺术中用笔讲究轻重徐疾的节奏，结体注意生动优美的造型，章法这种完整和谐的格式这些艺术精华，同时又以它细劲、挺拔、流利、小巧的特点，给人一种别开生面的艺术享受。

一、硬笔书法的特点

（一）线条美

线条美主要反映在硬笔的特性、点画形态和用笔节奏上。硬笔写出来的字线条流利、挺拔、肯定，明显地表现了硬笔这种工具的"硬"的特性。从点画上看，点如坠石，撇如兰花，勾如铁钉，笔笔分明，形态各异。从用笔上说，下笔有轻有重，轻的细重的粗；速度有快有慢，快的飘逸，慢的沉静，很有节奏感。正因为这些讲究的用笔，使得写出来的字极具线条美感。

（二）结体美

结体美主要反映在字的造型上。字的结体都是按照美的规律，如比例、匀称、均衡、平稳、对称、照应等要求来造型的。每一个字都是依据其起身的特征，按照美的造型规律书写而出的。如"九、台、鸠、夙、逢"这四个字，虽然造型各异，但都重心平稳、造型稳健、静中有动。

（三）章法美

章法美主要反映在整幅作品的构图上。由于硬笔书法作品往往篇幅不大，所以在章法上更要求构图完整、自然、贯气、得体，要求"行行有活字，字字须生动"。

（四）风格美

风格美主要反映在丰富多彩而又强烈的个性特色上。不同的书家有不同的创作风格，如有的如高山大海，豪迈雄壮；有的如小桥流水，清新脱俗；有的如飞天仙女，轻盈飘逸；有的如苍松屹立，朴茂坚实；有的如带露荷花，端庄秀丽。不同的风格，给人以不同的审美享受。

（五）神采美

书法中的神采是指点画线条及其结构组合中透出的精神、格调、气质、情趣和意味的统称。"神采为上，形质次之，兼之者方可绍于古人"。说明神采高于"形质"（点画线条及其结构布局的形态和外观），形质是神采赖以存在的前提和基础。因此，书法艺术神采的实质是点画线条及其空间组合的总体和谐。追求神采，抒写性灵始终是书法家孜孜以求的最高境界。

二、硬笔书法的欣赏方法

中国的书法具有实用价值和艺术欣赏价值，能给人们以美的享受。也因为如此，有越来越多的人学习书法，也有越来越多的人喜欢欣赏书法。如何去欣赏书法，日益成为书法爱好者和书法欣赏者谈论的话题。

书法欣赏同其他艺术欣赏一致，需要遵循人类认识活动的一般规律。由于书法艺术的特殊性，又使书法欣赏在方法上表现出独特性。一般地说，我们可以从以下几个方面进行。

（一）从整体到局部，再由局部到整体

书法欣赏时，应首先统观全局，对其表现手法和艺术风格有一个大概的印象。进而注意用笔、结字、章法、墨韵等局部是否法意兼备、生动活泼。局部欣赏完毕后，再退立远处统观全局，校正首次观赏获得的"大概印象"，重新从理性的高度予以把握。注意艺术表现手法与艺术风格是否协调一致，作品何处精彩、何处尚有不足，从宏观和微观充分地进行赏析。

（二）对静态的作品展开联想

书法作品作为创作结果是相对静止不动的。欣赏时应随作者的创作过程，采用"移动视线"的方法，依作品的前后（语言、时间）顺序，想象作者创作过程中用笔的节奏、力度以及作者感情的不同变化，将静止的形象还原为运动的过程。也就是模拟作者的创作过程，正确把握作者的创作意图、情感变化等。

（三）从书法形象到具体形象展开联想，正确领会作品意境

在书法欣赏过程中，应充分展开联想，将书法形象与现实生活中相类似的事物进行比较，使书法形象具体化。再由与书法形象相类似事物的审美特征，进一步联想到作品的审美价值，从而领会作品意境。

（四）了解作品创作背景，正确把握作品的情调

任何一件书法作品都是某种文化、历史的积淀，都是特定历史文化背景下的产物。因而，了解作品的创作背景（包括创作环境），弄清作品中所蕴含的独特的文化气息和作者的人格修养、审美情趣、创作心境、创作目的等，对于正确领会作者的创作意图，正确把握作品的情调大有裨益。清王澍《虚舟题跋·唐颜真卿告豪州伯父稿》云："《祭季明稿》心肝抽裂，不自堪忍，故其书顿挫郁屈，不可控勒。此《告伯文》心气和平，故客夷婉畅，无复《祭侄》奇崛之气。所谓涉乐方笑，言哀已叹。情事不同，书法亦随而异，应感之理也。"可见，不论是作者的人格修养、创作心境，抑或是创作环境，都对作品情调有相当的影响。加之书法作品受特定时代的书风和审美风尚的影响，更使书法作品折射出多元的文化气息。这无疑增加了书法欣赏的难度，同时更使书法欣赏妙趣横生。

总之，书法欣赏过程中受个性心理的影响，这使欣赏的方法没有一个固定的模式。以上所述仅是书法欣赏的一种方法，欣赏过程中可以将几种方法交替使用。另外，欣赏过程中还必须综合运用各种书法技能、技巧和书法理论知识，极大限度地挖掘自己的审美评价能力，尽力按作者的创作意图体味作品的意境。努力做到赏中有评、评中有赏，并将作品放在特定的历史环境中去考察，对作品做出正确的欣赏和公正、客观的评价。当然，掌握了正确的欣赏方法以后，多进行欣赏，是提高欣赏能力的重要途径。

第二节　硬笔书法作品欣赏

田英章是我国当代著名的书法家，此处，将田英章老师的楷书和行书作品呈现给大家，以从中感受硬笔书法不同于毛笔书法的美。

硬笔书法实用教程

大江歌罢掉头东，邃密群科济世穷。面壁十年图破壁，难酬蹈海亦英雄。

周恩来诗一首　英章书

田英章硬笔楷书作品（一）

富春至严陵山水甚佳

清·纪昀

浓似春云淡似烟，

参差绿到大江边。

斜阳流水推蓬坐，

翠色随人欲上船。

己丑年田英章书

田英章硬笔楷书作品（二）

万幅翰墨添异彩 触景生情
田英章学字于北京

千载佳酿溢莲花 闻春欲醉
岁次丙戌仲秋上浣

去留无意漫观天外云卷云舒
田英章书北京

宠辱不惊闲看庭前花开花落
岁次丙戌立冬前三日
田英章书北京

田英章硬笔楷书作品（三）

滚滚长江东逝水浪花淘尽英雄是非成败转头空青山依旧在几度夕阳红白发渔樵江渚上惯看秋月春风一壶浊酒喜相逢古今多少事都付笑谈中

杨慎临江仙词 丙戌仲夏 田英章

田英章硬笔楷书作品（四）

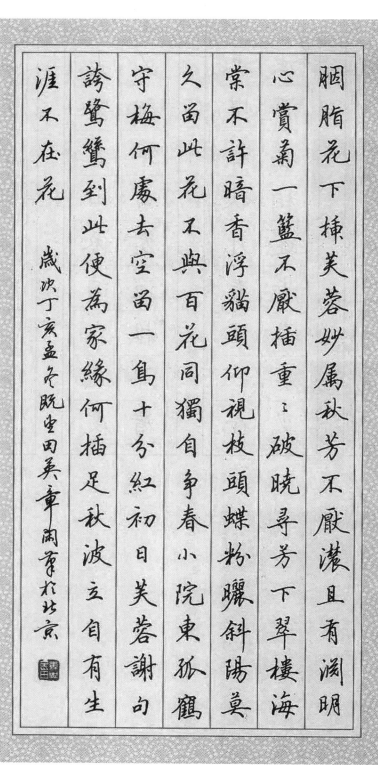

胭脂花下插芙蓉妙屬秋芳不厭濃且有淵明

心賞菊一籃不厭插重：破曉尋芳下翠樓海

棠不許暗香浮貓頭仰視枝頭蝶粉颺斜陽莫

久留此花不與百花同獨自爭春小院東孤鶴

守梅何處去空留一鳥十分紅初日芙蓉謝句

誇鷺鷥到此便為家緣何插足秋波立自有生

涯不在花　歲次丁亥孟冬曉堂田英章閒窗於北京

田英章硬笔行书作品（一）

纤云弄巧飞星传恨银汉迢迢

暗度金风玉露一相逢便胜却

人间无数柔情似水佳期如梦

忍顾鹊桥归路两情若是久长

时又岂在朝朝暮暮

秦观鹊桥仙词一首 田英章

纤云弄巧，飞星传恨，银汉迢迢暗度。金风玉露一相逢，便胜却人间无数。
柔情似水，佳期如梦，忍顾鹊桥归路！两情若是久长时，又岂在朝朝暮暮。

田英章硬笔行书作品（二）

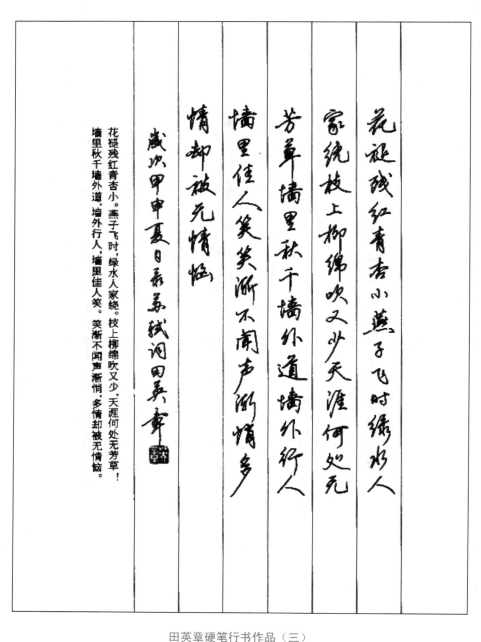

花褪残红青杏小燕子飞时绿水人
家绕枝上柳绵吹又少天涯何处无
芳草墙里秋千墙外道墙外行人
墙里佳人笑笑渐不闻声渐悄情多
情却被无情恼

岁次甲申夏日英章试词因美章

花褪残红青杏小。燕子飞时，绿水人家绕。枝上柳绵吹又少，天涯何处无芳草！墙里秋千墙外道，墙外行人，墙里佳人笑。笑渐不闻声渐悄，多情却被无情恼。

田英章硬笔行书作品（三）

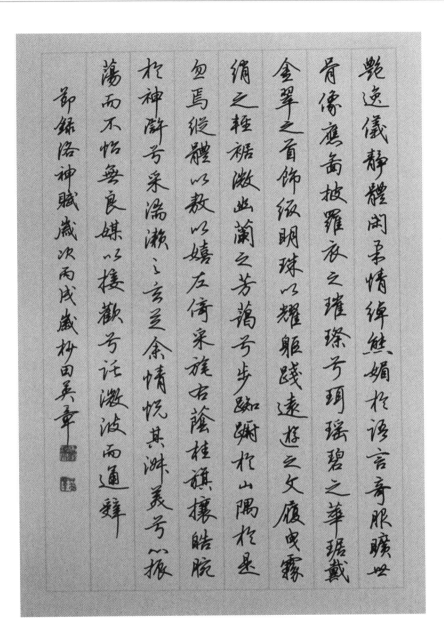

田英章硬笔行书作品（四）

主要参考文献

[1] 钟明善. 中国书法史 [M]. 西安：陕西人民美术出版社，2017.

[2] 钱建华. 硬笔书法训练教程 [M]. 西安：西安交通大学出版社，2014.

[3] 蒋勋. 汉字书法之美 [M]. 桂林：广西师范大学出版社，2009.

[4] 熊吉生. 硬笔书法实用教程 [M]. 南昌：江西高校出版社，2010.

[5] 张学鹏. 书法基础教程 [M]. 北京：北京大学出版社，2010.

[6] 贺华. 三笔字书写技能教程 [M]. 北京：人民邮电出版社，2015.

[7] 陈龙文. 实用硬笔书法教程 [M]. 广州：暨南大学出版社，2009.

[8] 邹志生，王惠中. 硬笔书法教程 [M]. 武汉：华中科技大学出版社，2006.

[9] 曹长远. 师范硬笔书法教程 [M]. 北京：高等教育出版社，2011.

[10] 汪燕. 硬笔书法实训 [M]. 上海：学林出版社，2015.